AMAZING!
SHADOWART

◉ 각주는 옮긴이 주입니다.

AMAZING!
SHADOWART
어메이징 그림자아트

지은이 · 빈센트 발

옮긴이 · 이원열

팩토리나인

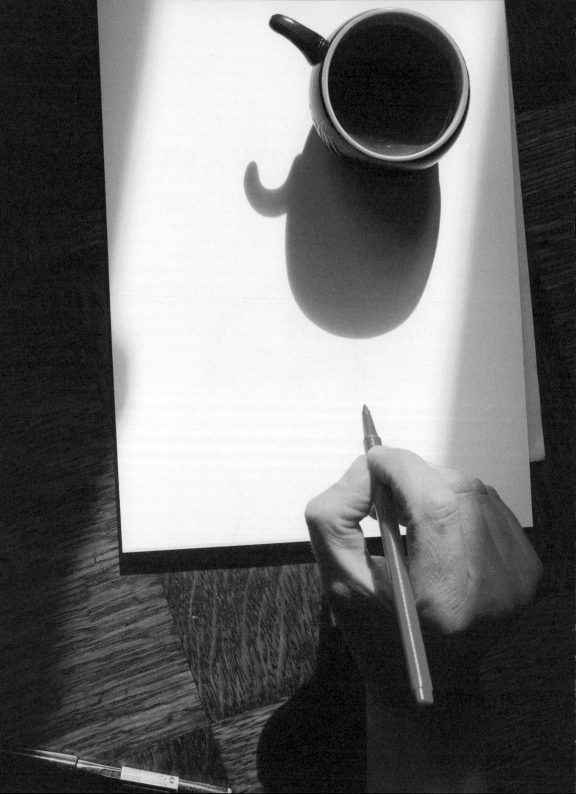

내가 기억하는 한 나는 언제나 그림을 그리고 있었다. 어렸을 적 내 방의 벽은 내가 그린 작은 사람들로 뒤덮여있었다. 땡땡Tintin, 럭키 루크Lucky Luke, 스머프 Smurfs와 같은 나라에서 자랐으니 별로 놀라울 건 없다. 내가 어렸을 때 가장 되고 싶었던 것은 코믹스comics 아티스트였다. 그런데 어쩌다 보니 영화 제작자가 되었고, 이 일 역시 그림을 잔뜩 그릴 수 있는 일이었다. 스토리보드, 콘셉트 도면, 평면도(누군가 만들어야만 했다.) 등을 그리는 멋진 직업이었지만 처음 구상을 시작했던 콘셉트에서 영화 시사회까지 가는 길은 어마어마하게 긴 여정이었다….

지난봄, 나는 새 시나리오 작업을 하던 중 한 동물에 시선을 빼앗겼다. 내 책상에 햇볕이 내리쬐고 있었고, 베트남 찻잔 그림자가 마치 작은 코끼리처럼 보였다. 선을 몇 개 그어 귀와 눈을 달아준 다음 사진을 찍었다. SNS에 중독된 요즘 시대에 걸맞게, 나는 그 사진을 인스타그램에 올렸다. 사람들은 나의 그림자아트에 폭발적인 반응을 보였다. 나는 매일 그림자를 활용한 비슷한 작품을 만들고, 적절한 이름을 지어 붙이는 일에 도전했다. 결국, 나의 통제 불가능한 충동은 그림 그리기를 넘어 재미없는 말장난까지도 뻗쳤다. 이 점은 정중히 양해를 구한다.

이 책은 쉐도우올로지shadowology, 즉 '그림자학'이라는 수상쩍은 과학의 참고도서가 될 것이다. 그 점이 나를 설레게 한다. 그림자 속에 숨은 생물들이 이렇게나 많은데 아무도 눈치채지 못하고 있다니! 정말 짜릿하다. 진실을 향해 조명을 돌리기만 한다면 모두 볼 수 있다.

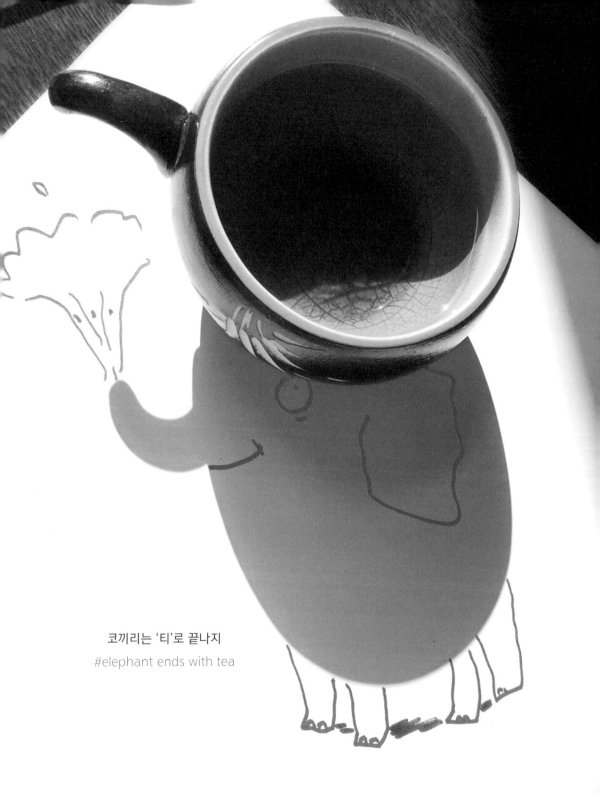

코끼리는 '티'로 끝나지
#elephant ends with tea

나는 간단하지만, 지극히 과학적인 방법을 사용한다. 무언가 흥미로운 것을 숨기고 있는 듯한 물건을 발견하면 빛을 비추는 것이다. 종이 위에서 물체를 몇 번이고 돌려보아야만 비밀이 밝혀질 때도 있다. 한순간, 숨겨져 있던 무언가가 어둠의 왕국에서 걸어 나와 모습을 드러낸다. 마법 같다. 처음 몇 달 동안 그 빛은 햇빛이었지만 나는 구름으로 유명한 나라에 살고 있기 때문에, 활용하기가 더 쉬운 옛날식 전구도 자주 사용한다.

이 책에 실린 사진들이 놀라운 이유는 한 장의 사진에 서로 다른 두 세상, 즉 현실과 판타지가 공존하기 때문이다. 나의 하루에는 그 '판타지'가 필요하다. SNS의 뜨거운 반응을 보면, 나만 그런 것은 아닌 것 같다. 인도네시아부터 사우디아라비아, 텍사스까지, 그림자 세계의 비밀을 보며 미소 짓는 사람은 어디에나 있다. 영감이 필요한 당신에게는 이런 장난들이 필요하다.

빈센트 발

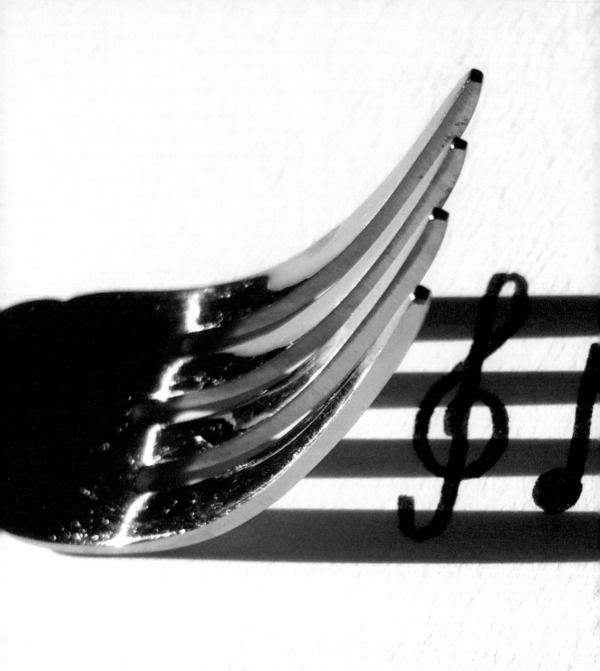

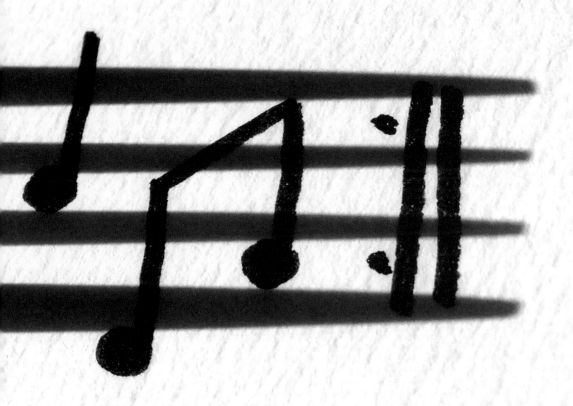

만찬음악
#dinner music

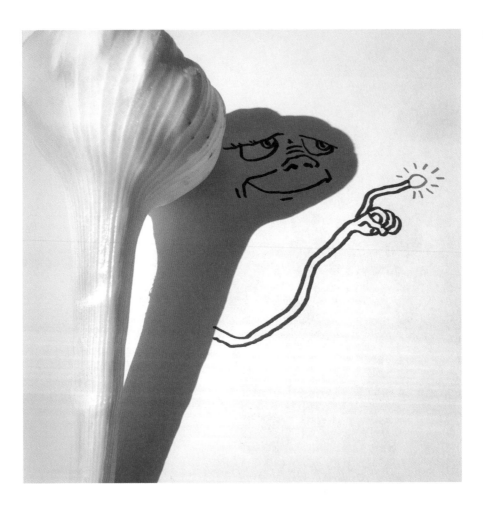

E.T.

#extra tasty

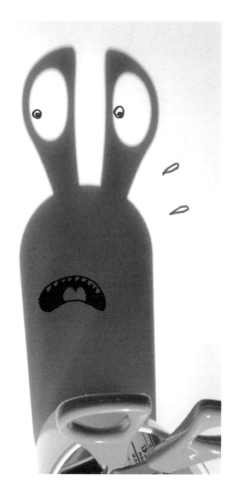

바위를 만난 가위
#scissors meeting rock

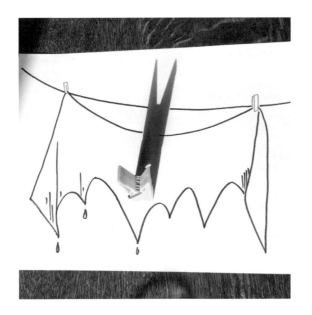

웨트맨
#wet man

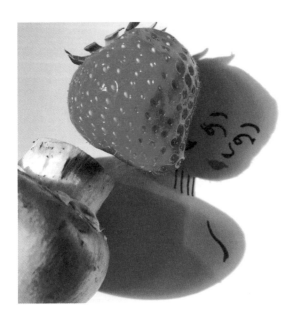

딸기소녀
#the strawberry girl

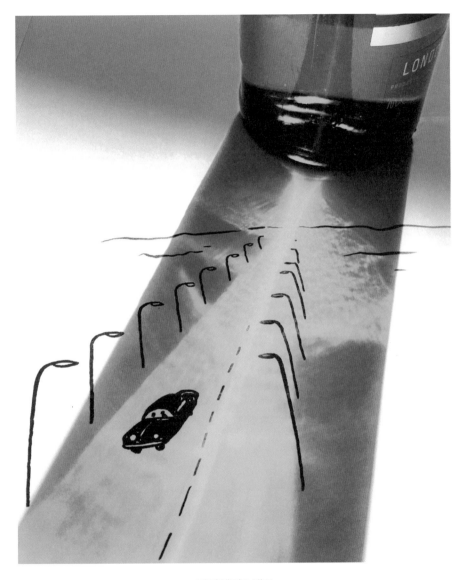

탄카레이® 대로

#tanqueray blvd.

◉ 런던 시의 핀즈베리 구에서 솟아나오는 물을 이용해서 탄생한 진(술).

그림자아트를 막 시작했을 때, 나는 늘 매직과 종이를 챙겨 다녔다. 자전거의 그림자를 발견한 나는 해가 지기 전에 재빨리 그림을 그렸고, 이 사슴을 완성할 수 있었다. 행인들의 놀란 눈빛은 덤이었다.

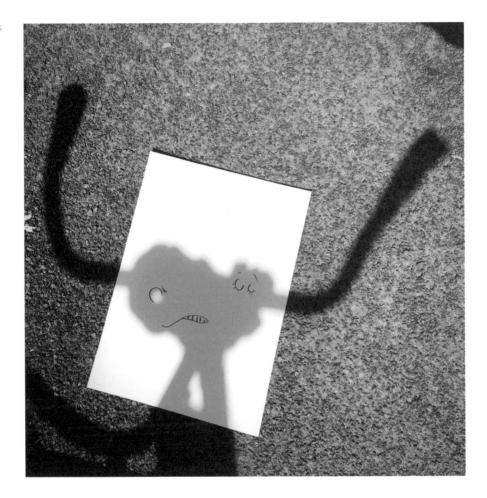

자전거사슴

#bike moose

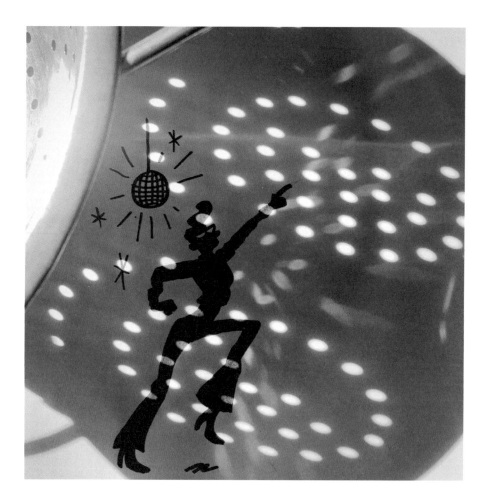

토요일 밤의 소쿠리

#saturday night colander

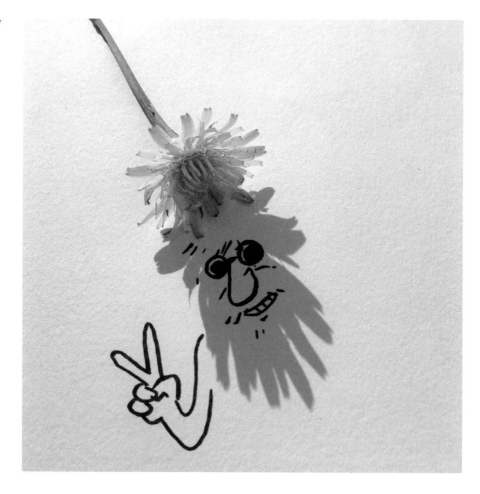

플라워파워◉

#flowerpower

◉ 사랑과 평화, 반전을 부르짖던 1960~70년대 히피문화의 사상.

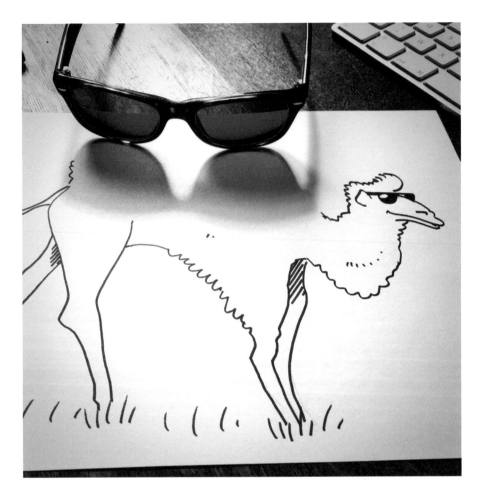

힙한 낙타

#cool camel

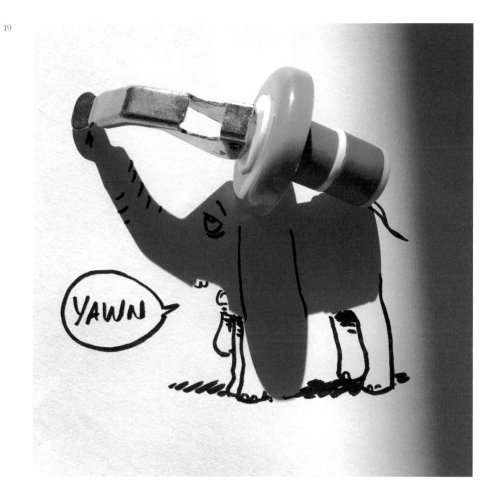

하아-품

#good yawning

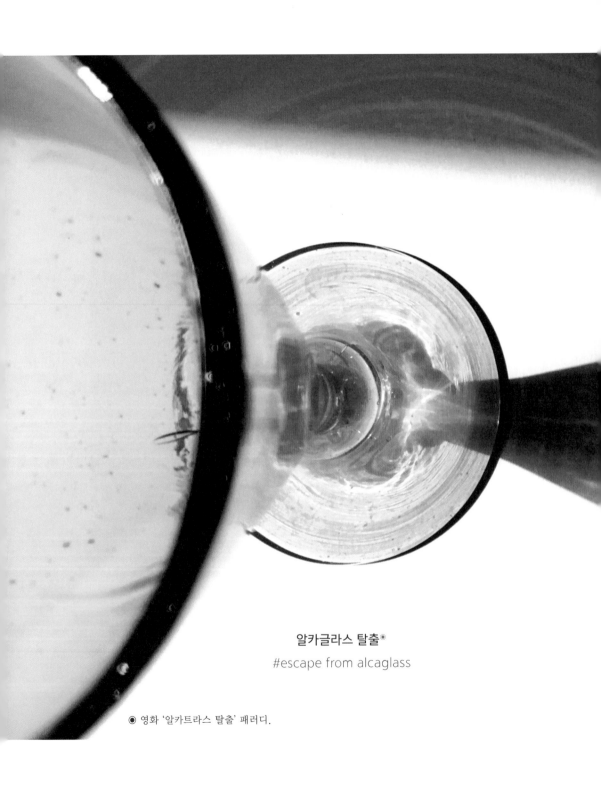

알카글라스 탈출®

#escape from alcaglass

◉ 영화 '알카트라스 탈출' 패러디.

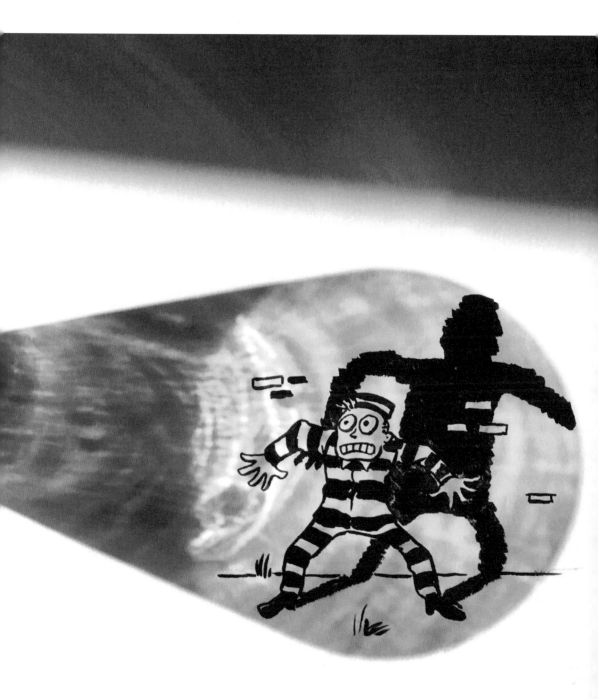

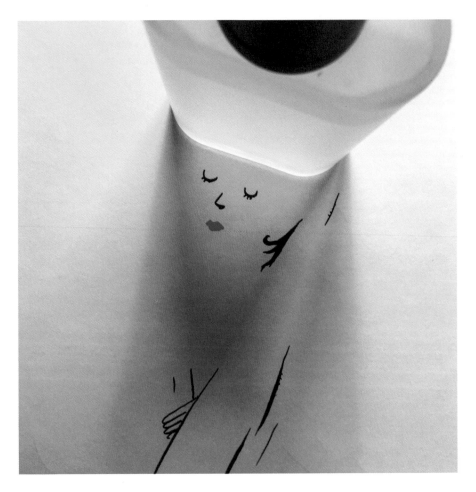

오드 뚜왈렛의 성스러운 마리아
#the holy madonna of the eau de toilette

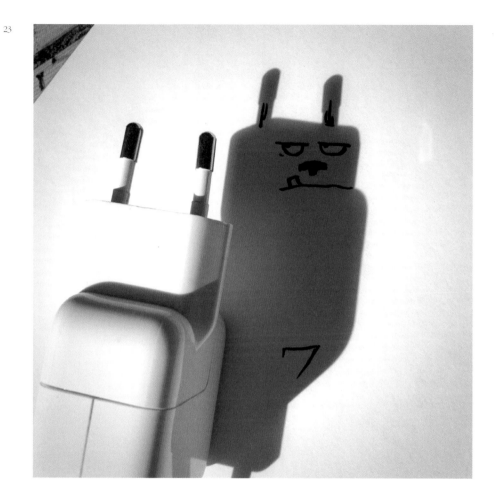

핸드폰 충전기 경비견
#phone charger guard dog

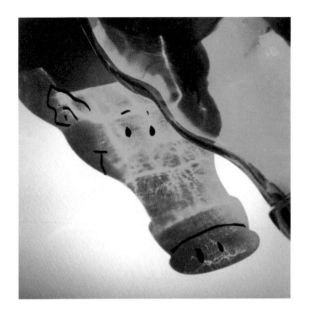

돼지 맥주병

#pig bottle of beer

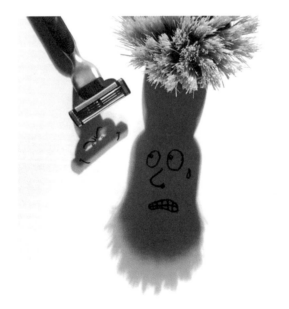

힙스터 수염의 최후

#the end of the hipster beards

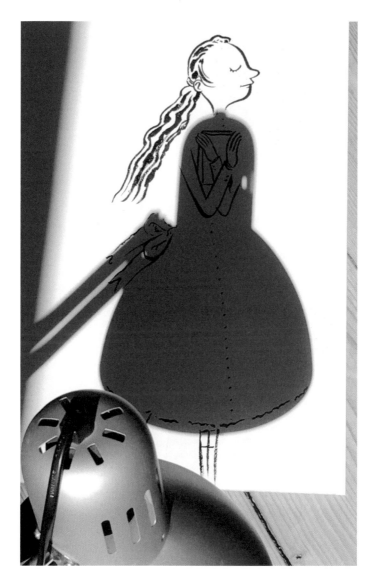

책 속의 깨우침

#the enlightenment in a book

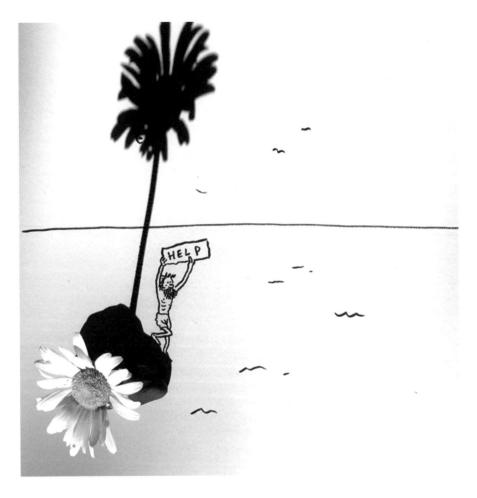

그가 제일 좋아하는 비틀스 노래[◉]

#his favourite beatles song

◉ 'Help!'라는 제목의 비틀스 노래가 있다.

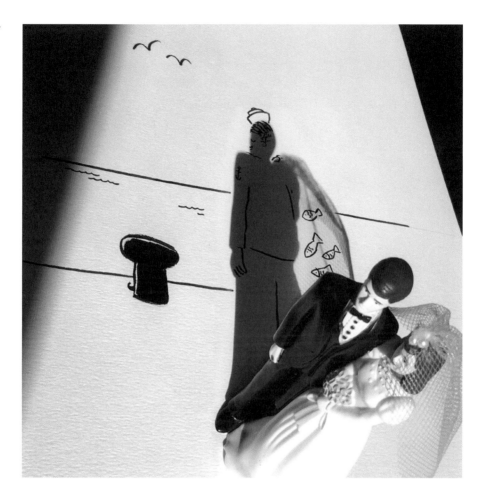

그날의 어획량

#the catch of the day

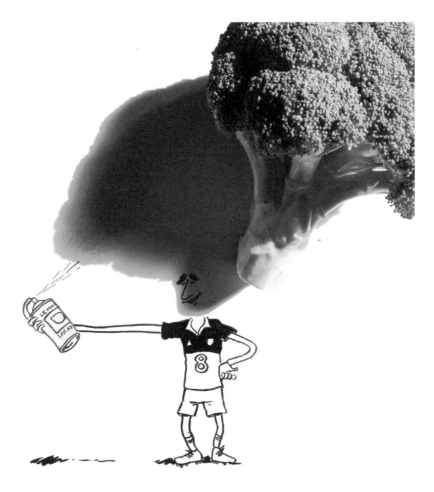

펠라이니® 의 노란 브로콜리

#fellaini's yellow broccoli power

◉ 벨기에의 축구선수로, 곱슬거리는 머리가 트레이드마크다.

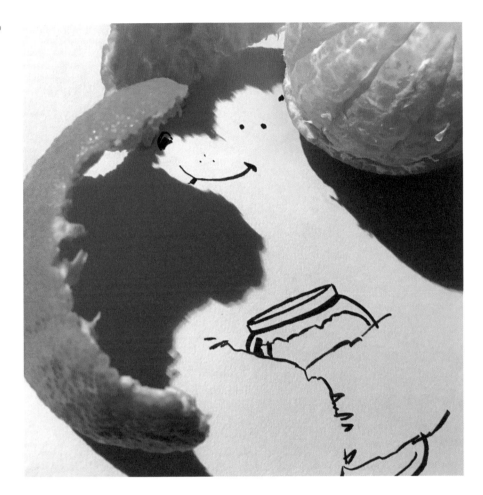

맛있다곰

#beary tasty

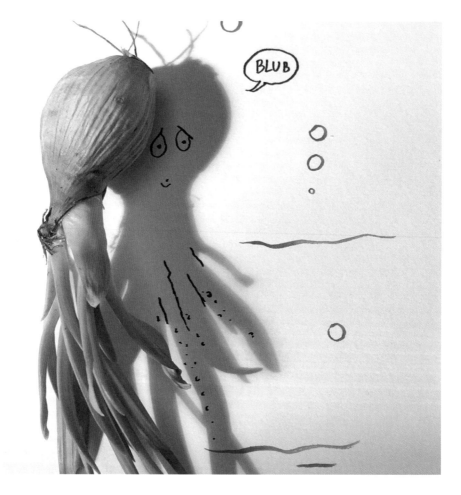

양파는 늘 외로운 문어를 울게 만들어

#onions always made the lonely octopus cry

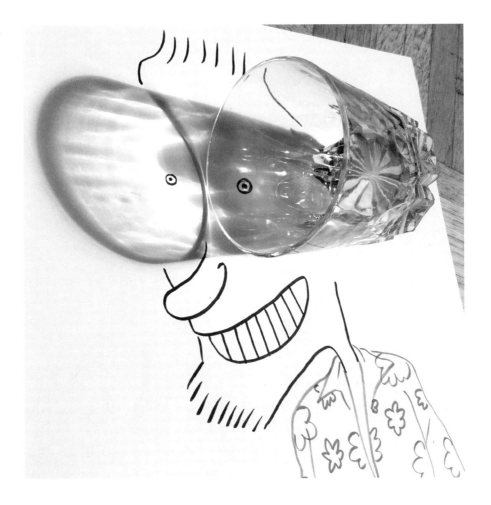

반이나 차 있는 안경

#the glasses are half full

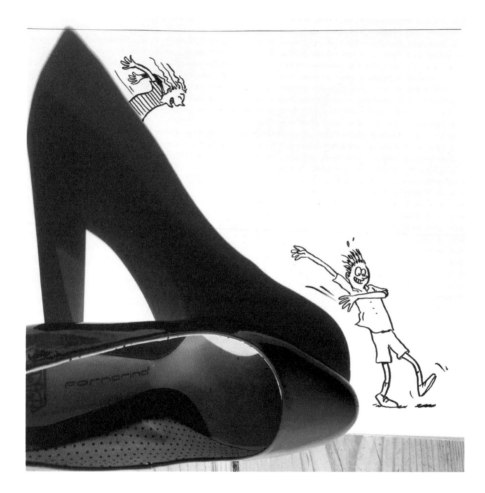

재미있는 빨간 구두 미끄럼틀

#the funny slide of red shoes

최고의 그림자아트는 진짜 햇빛으로 만들어진다. 노하우가 생기면 햇빛이 언제, 어디를 비추는지 정확히 알게 된다. 지난봄엔 매일 아페리티프(식전 와인)를 마실 때쯤 작품을 만들기에 아주 유용한 빛이 부엌 바닥에 드리워졌다. 그 무렵 나는 그림을 그릴 새 소재를 찾느라 혈안이 되어 있었다. 그리고 운 좋게도 이 빨간 구두를 발견한 것이다. 아내가 결혼식 날 신었던 구두다. 지금도 맞는다.

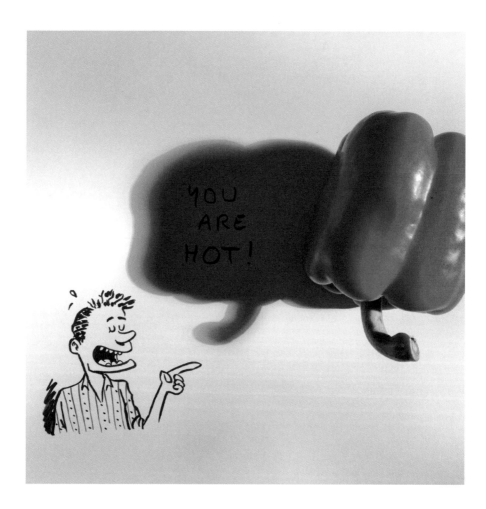

톡 쏘는 이야기

#spicy talk

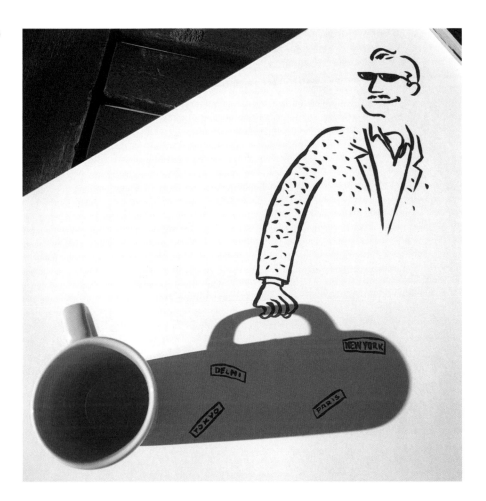

테이크아웃 커피

#coffee to go

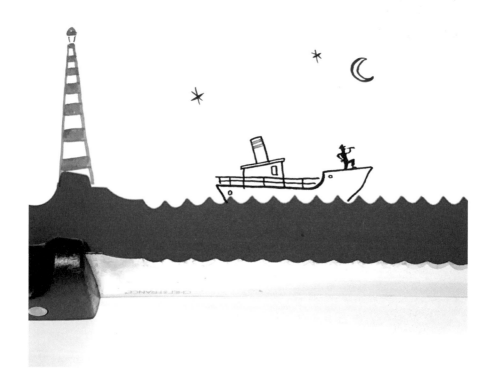

칼로 만든 바다[*]

\#the sea by knife

◉ 밤(night)과 칼(knife)의 발음이 비슷한 것을 이용했다.

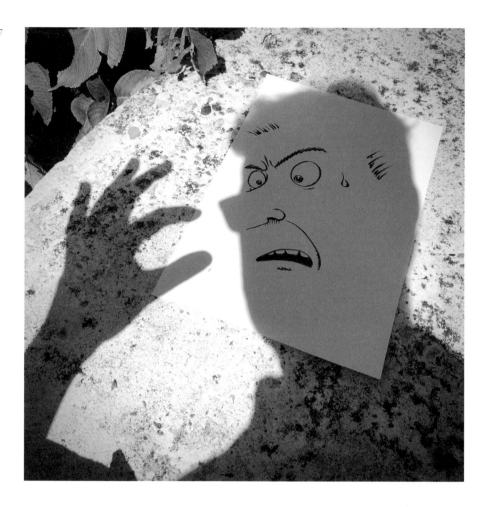

코를 들이미는 선글라스

#nosey sunglasses

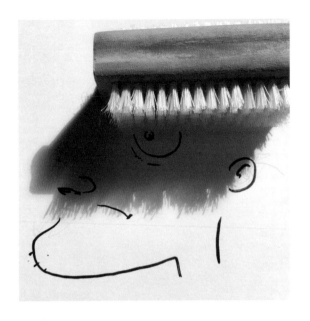

브러시수염 대령님

#colonel brushtache

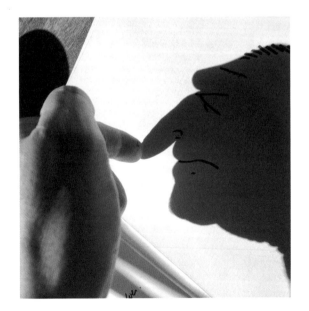

그냥 내 손이야,
현실을 직시해!

#it's just my hand,
let's face it

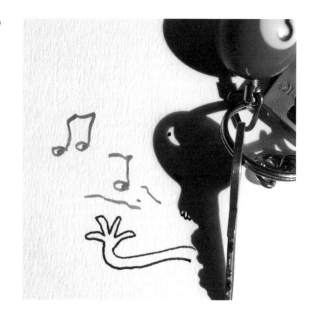

그 키가 아니야*

#the wrong key

◉ 키(key)에는 '열쇠'와 '곡의
조성'이라는 두 가지 뜻이 있다.

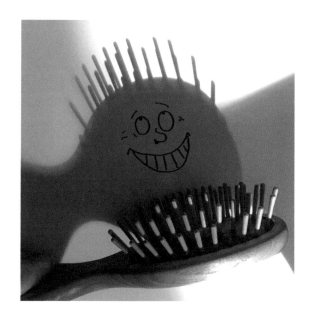

효과 좋은 발모제

#when that hair growth
lotion kicks in

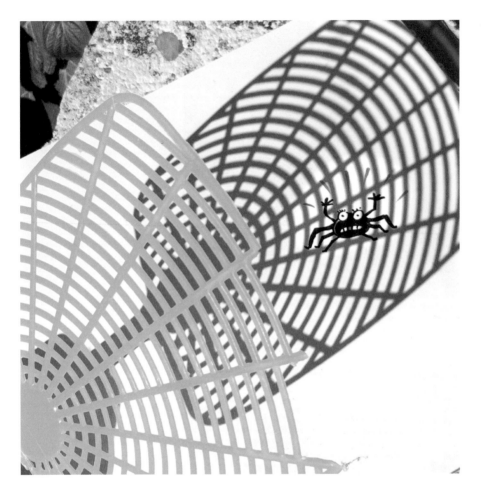

거미 여인의 비명

#hiss of the spider woman

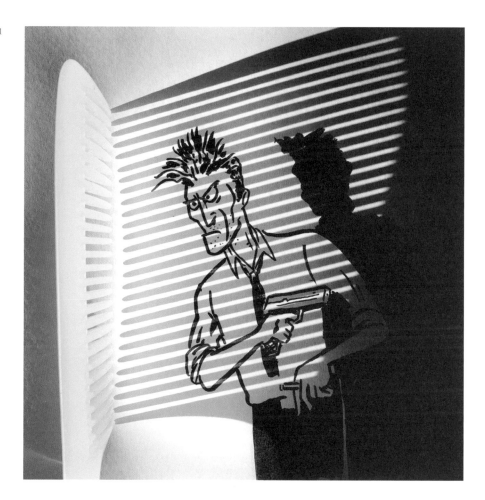

솜씨 좋은 미용사를 찾아 도시를 빗질하듯 뒤질 거야!

#he would comb the city for a better hairdresser

이건 인스타그램에서 폭발적인 인기를 얻었던 초반의 그림들 중 하나다. 순식간에 '좋아요'가 300을 넘고, 500을 넘어가는 걸 보면서도 믿어지지 않았다. 냄새 나는 내 신발이 이렇게 큰 사랑을 받다니 대단하다. 하긴, 사랑받지 못할 이유도 없지.

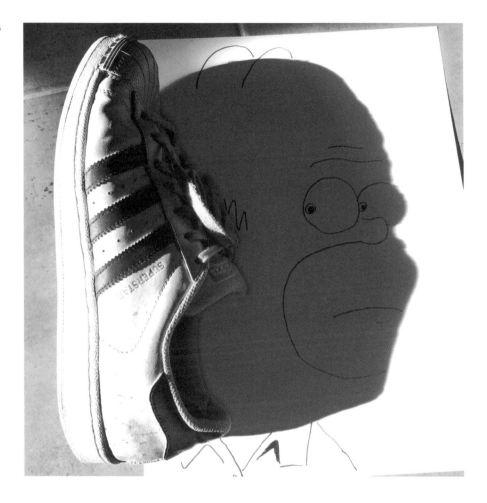

호머 스팅크슨®

#homer stinkson

◉ 스팅크(stink)는 악취다. 만화 '심슨 가족'의 '호머 심슨' 패러디.

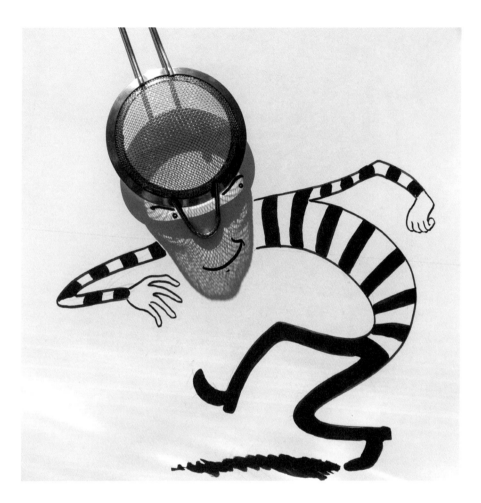

체 도둑

#sieve thief

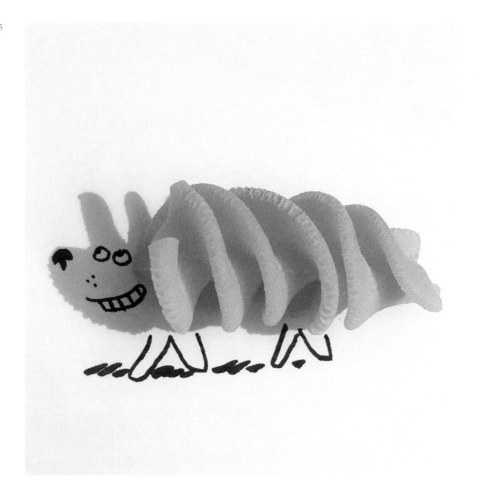

누들 푸들 두들

#noodle poodle doodle

지난여름, 호텔 풀장에서 수영을 하다가 풀장 옆에서 이 잎사귀를 찾았다. 이탈리아의 햇볕을 받아 노란 부분이 너무나 아름답게 빛나서 나는 얼른 물에서 나와, 수영복 차림으로 방에 달려가 매직과 종이를 가져왔다.

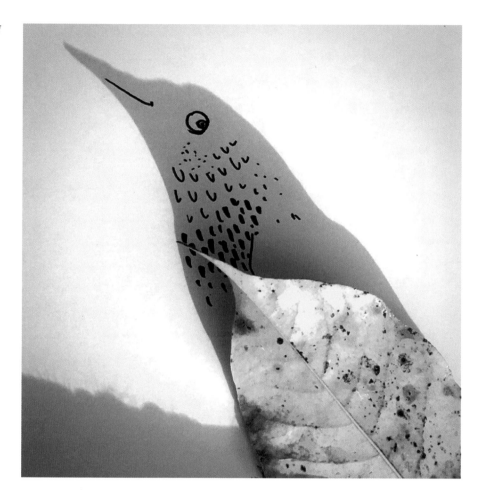

물가 잎사귀 위의 새

#birdy on shore leaf

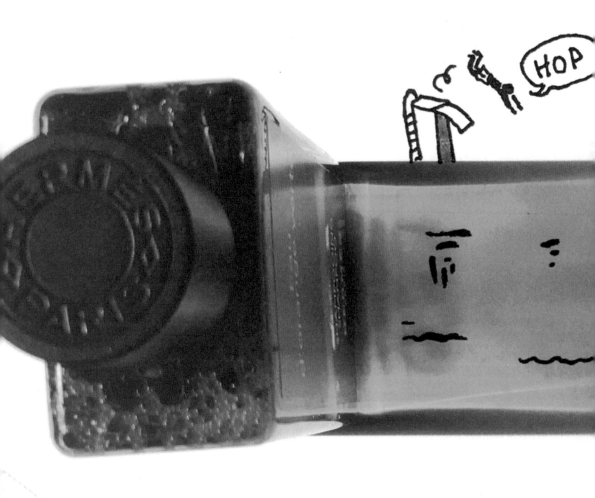

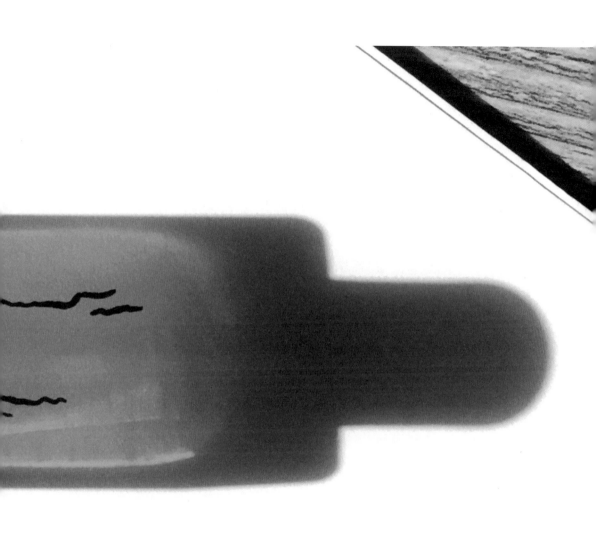

호텔 풀 병
#hotel pool bottle

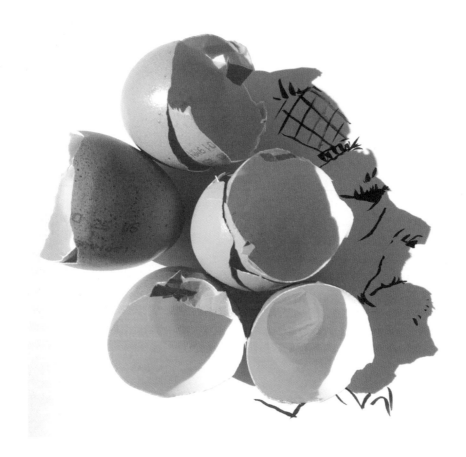

달�걀 농부
#egg farmer

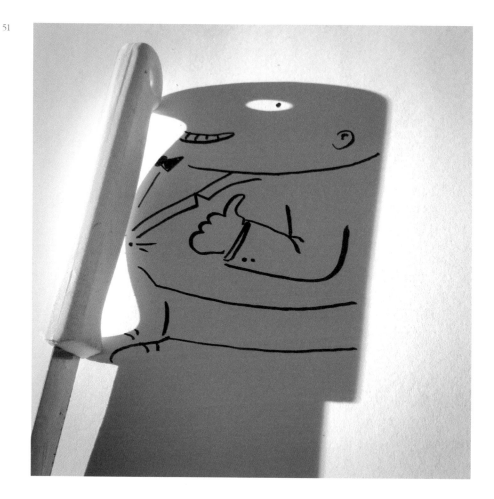

미스터 감자칼은 면도칼처럼 예리한 위트의 소유자
#mr. potato peeler had a razor sharp wit

내가 개인적으로 가장 좋아하는 그림 중 하나다. 이번 여름에 휴가를 보냈던 곳에서 나는 매일 아침 일찍 일어나 태양이 자애롭게 빛나는 파티오로 달려갔다. 모두가 잠든 동안 나는 멋진 그림자를 찾을 때까지 이것저것 닥치는 대로 실험했다. 그림자를 배경으로 사용한 건 이게 처음이었다. 이 그림자는 내가 아주 좋아하는 오스탕드Oostende의 해변을 떠오르게 한다.

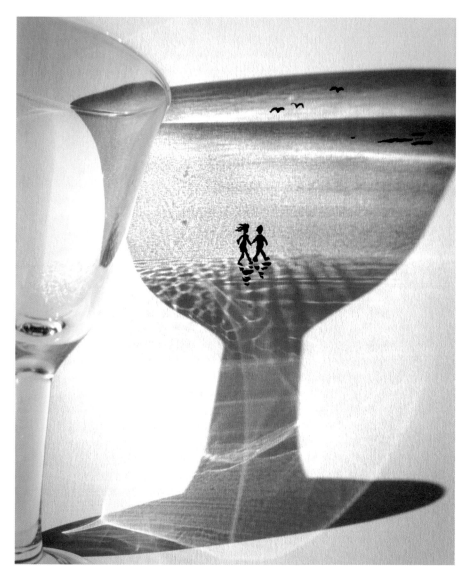

그림자 해변에서의 사랑

#love on shadow beach

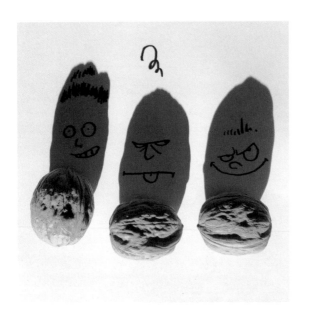

그저 평범한 호두들

#just plain nuts

◉ 너트(nut)는 미친 사람을 뜻하
 기도 한다.

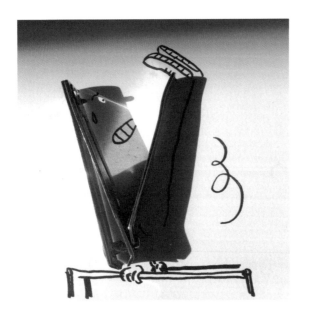

평행봉 운동 중

#nailing it on the bridge

◉ 네일(nail)에는 '손톱'과 '제대로
 해내다.'라는 두 가지 뜻이 있다.

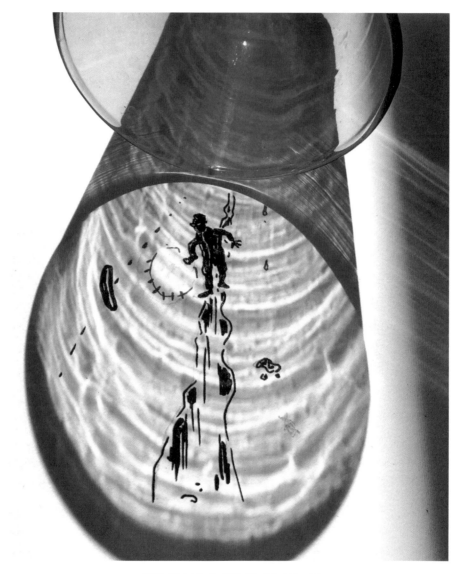

푸른 하수관 속에서 증거를 찾는 중

#looking for clues in the blue sewer

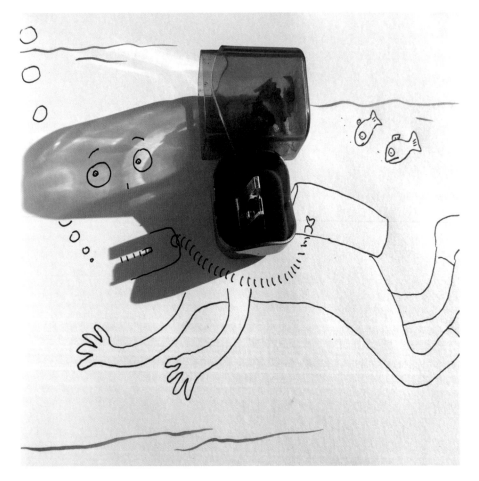

연필깎이 스쿠버
#scuba sharpener

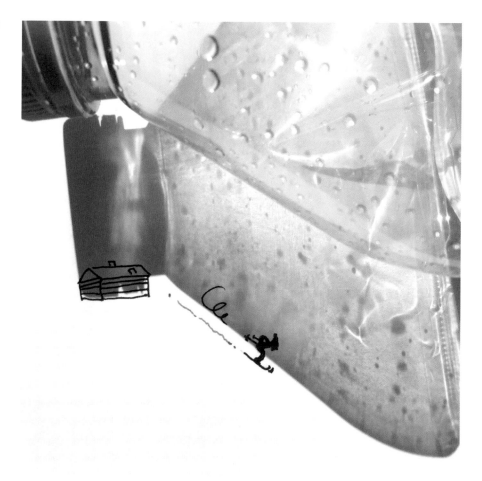

눈으로 가득 찬 병

#bottle of snow

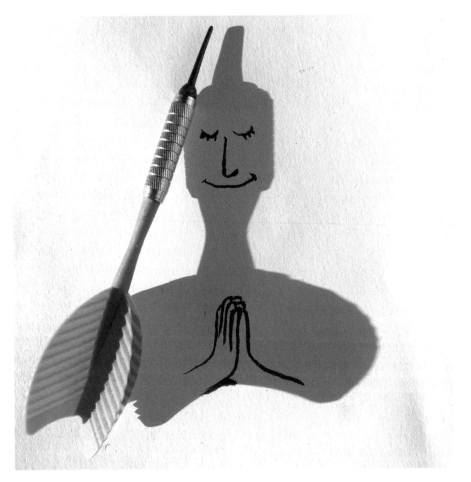

좁은 게 아니라, 화살 같은 마음이야

#arrow minded, not narrow minded

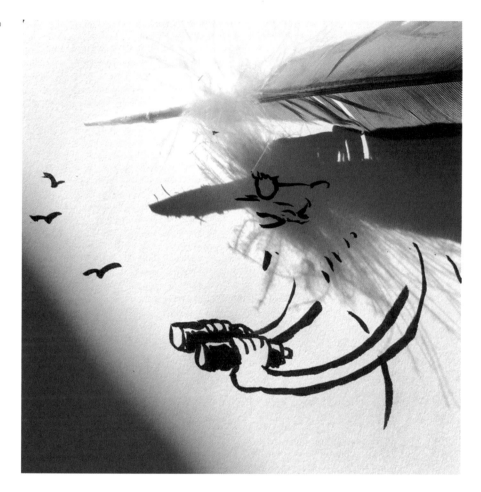

새와 수염

#birds and beards

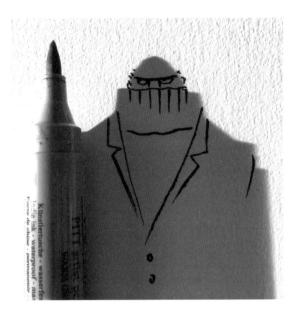

주의를 끌고 싶지 않아◉

#doesn't want to
draw attention

◉ 드로우(draw)에는 '끌다'와 '그
리다'라는 두 가지 뜻이 있다.

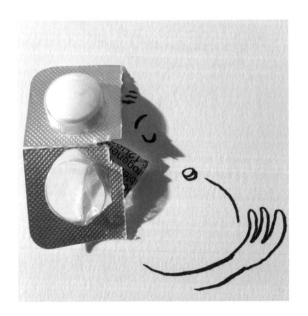

즐거운 연휴 숙취!

#happy holiday hangover!

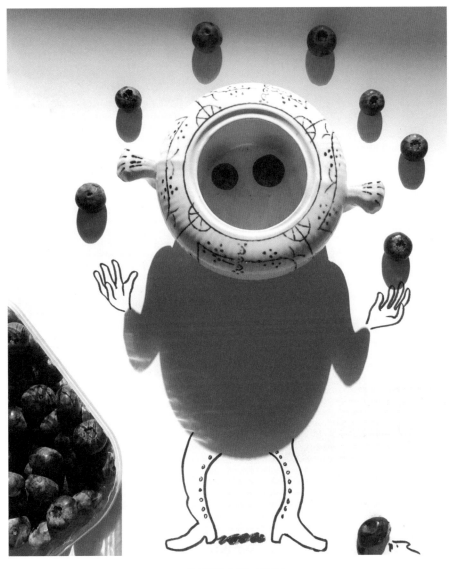

저글링은 정말 쉬워®

#juggling is berry easy

◉ 블루베리(berry)와 매우(very)의 발음이 비슷한 것을 이용했다.

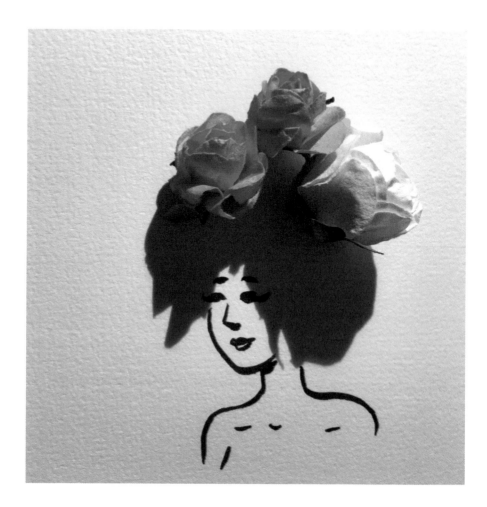

그녀는 샌프란시스코에 가는 중

#she's going to san francisco

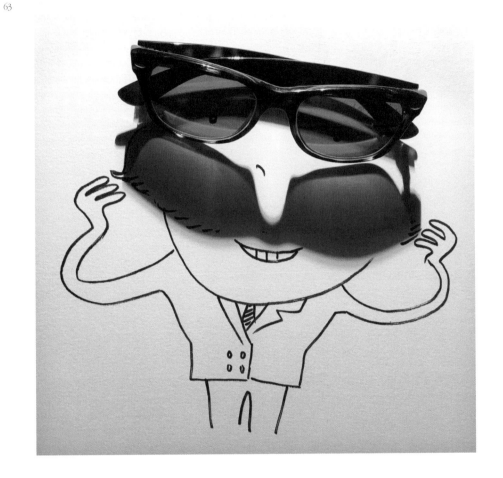

콧수염의 50가지 그림자◉

#50 shades of moustache

◉ 쉐이드(shade)에는 '그림자 지게 하다.'와 '선글라스'라는 두 가지 뜻이 있다.

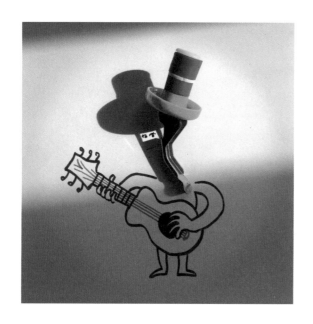

술 취한 마리아치◉

#corky mariachi

◉ 코르키(corky)에는 '코르크'와
'술 취한, 쾌활한'이라는 두 가
지 뜻이 있다.

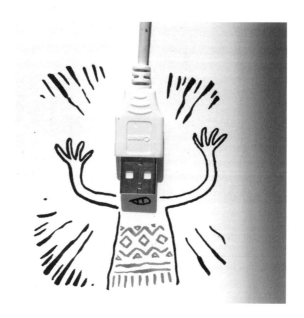

저주: 당신은 언제나 반대쪽을
먼저 끼우려 할 것이다!

#the curse: you will
always try the wrong side
first

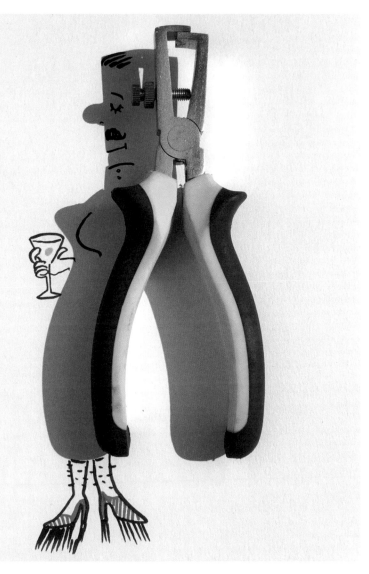

사적인 시간의 나는 자유로워

#what he did in his free time was his own business, said the colonel

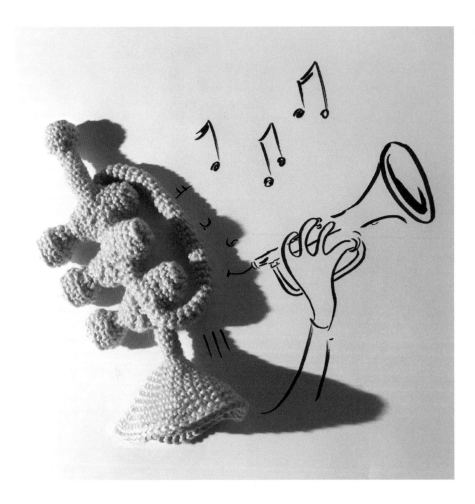

높은 음 짜기

#knitting those high notes

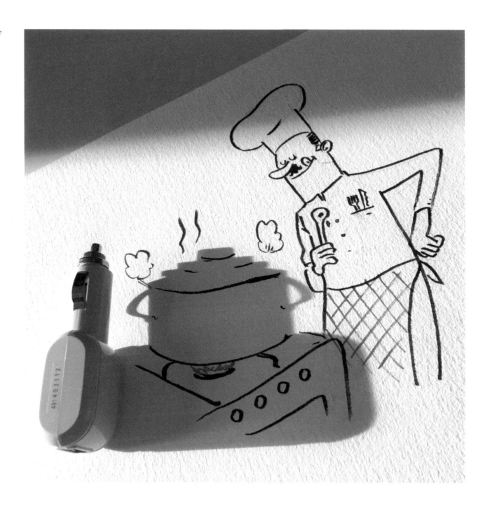

차량용 충전기로 만든 요리

#car charged cuisine

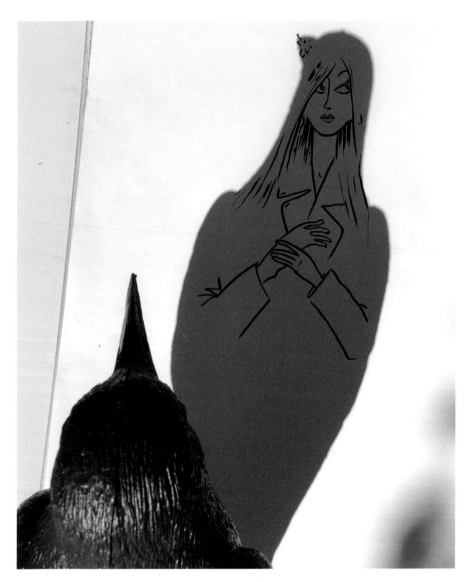

신비로운 새

#mysterious bird

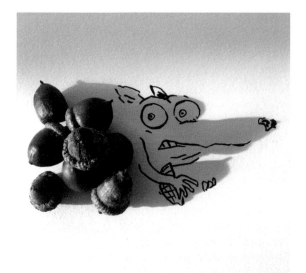

스크랫*의 저축&대출 도
토리 은행
#scrat savings&loans
acorn bank

◉ 영화 '아이스 에이지'의 등장
 인물.

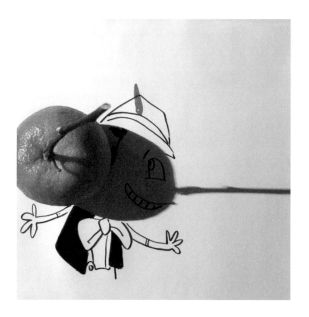

"나는 바나나야."
#'i am a banana'

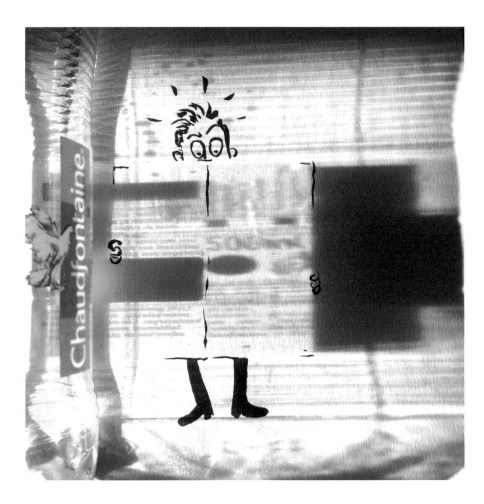

워터게이트 기사

#watergate article

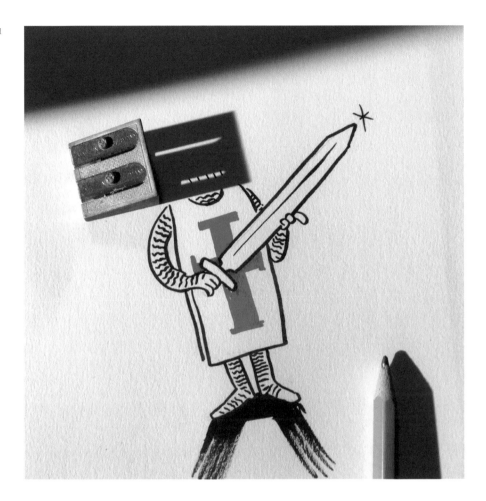

예리한 윌리엄

#william the sharpener

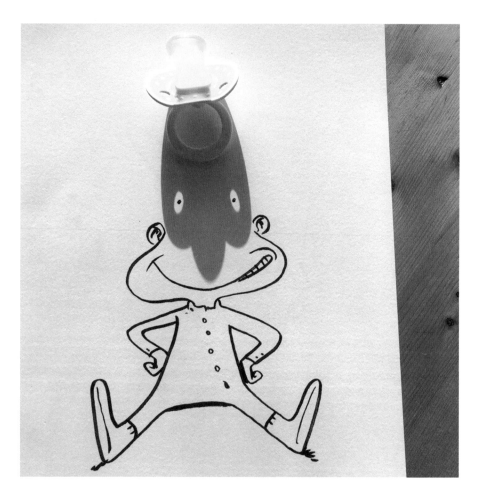

가면 쓴 고무 젖꼭지
#the masked pacifier

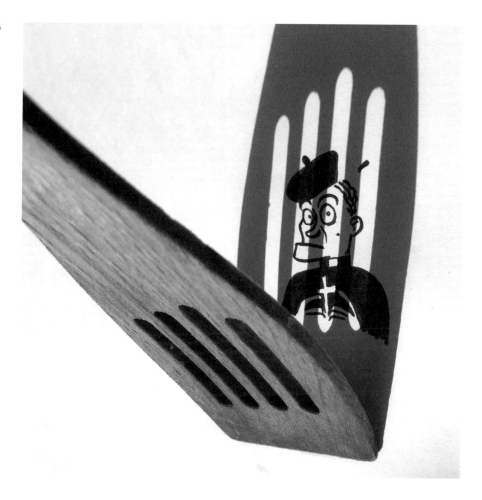

고해하시겠습니까?

#wood you like to confess?

◉ 나무(wood)와 'would'의 발음이 비슷한 것을 이용했다.

해변에서 하루를 보내고 차를 몰아 집으로 돌아오던 저녁이었다. 들판 위로 태양빛이 아주 낮게 깔려 있었고, 나는 그걸 꼭 활용해야 할 것만 같았다! 레스토랑 옆에 차를 대고 아들과 나는 그림을 그리기 위해 나뭇잎과 돌을 모았다. 자연광으로 작업할 때는 서둘러야 한다. 태양이 움직이고 있을 뿐더러, 짜증나는 구름이 지나갈 때도 있기 때문이다. 이 '개'와 다음 페이지의 '나뭇잎 사람'은 이때 그린 것이다.

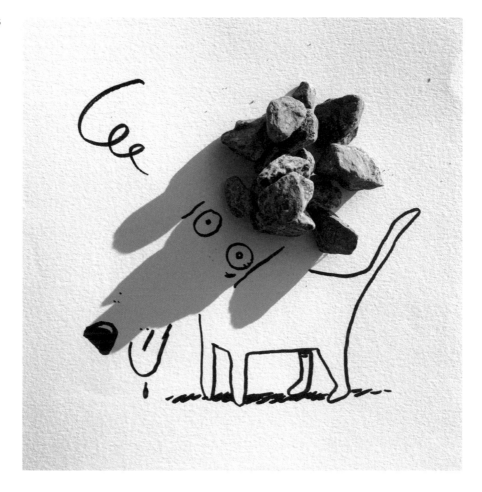

돌로 만든 강아지

#stonedog

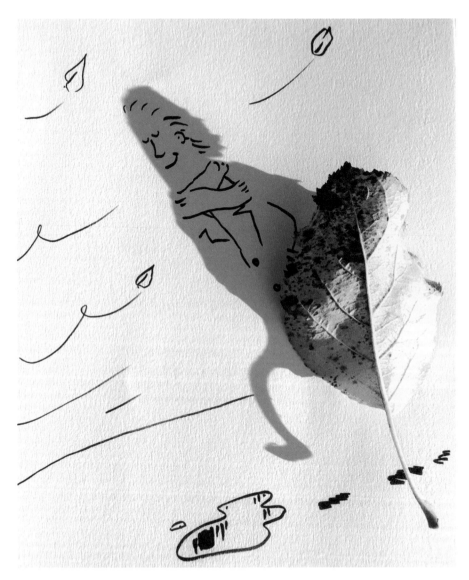

여름이 떠나고, 가을이 온다◉

#summer leaves, autumn comes

◉ 리브스(leaves)에는 '떠나다'와 '잎사귀'라는 두 가지 뜻이 있다.

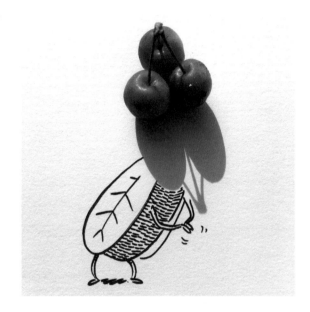

과일파리
#fruit fly

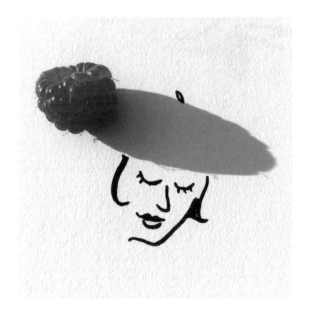

라즈베리 베레모
#raspberry beret

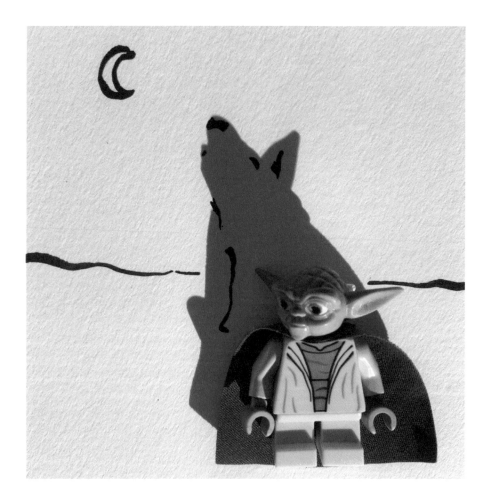

달을 향해 울부짖어야 해!

#moon at the howl you must

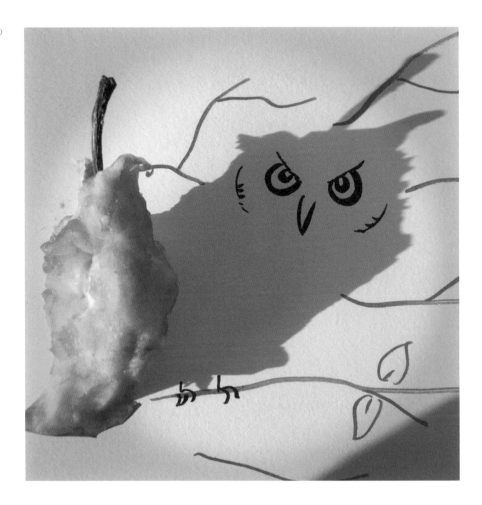

겉보기와는 다른 부엉이

#the owls are not what they seem

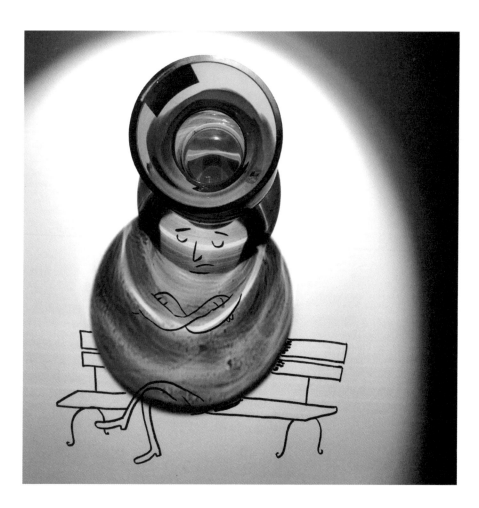

우울

#the blues

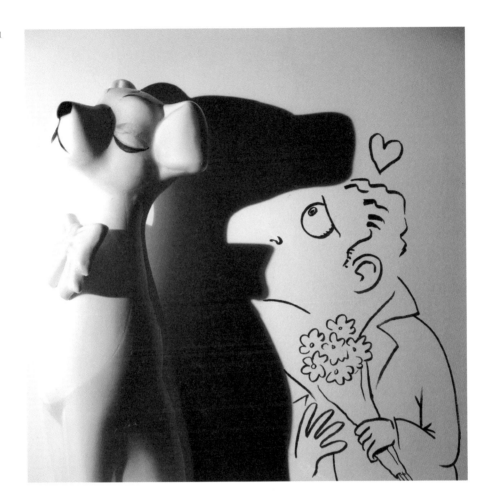

언더독과의 사랑

#underdog love

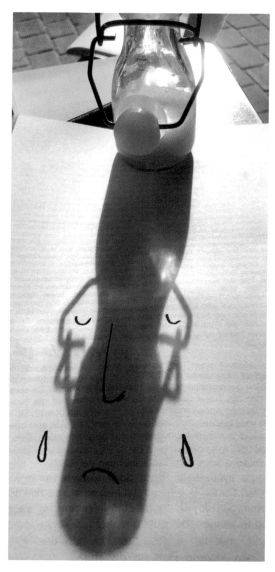

우유가 슬퍼질 때
#when milk goes sad

가끔 나는 딸이 다니는 학교 옆의 커피바에서 싱글 카푸치노로 하루를 시작한다. 어느 가을 아침, 태양은 잠에서 덜 깬 내게 이 슬픈 우유병을 주었다. 그림을 그릴 종이가 없었던 나는 시나리오 뒷면에 이 그림을 그렸다.

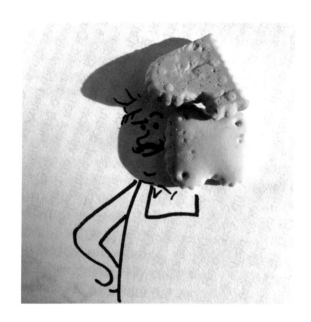

쿠키 제빵사
#cookie cook

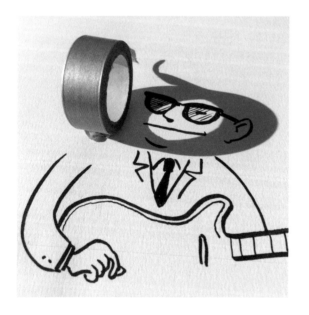

로이 오비슨◉의 테이프
#roy orbison tape

◉ 미국의 싱어송라이터.

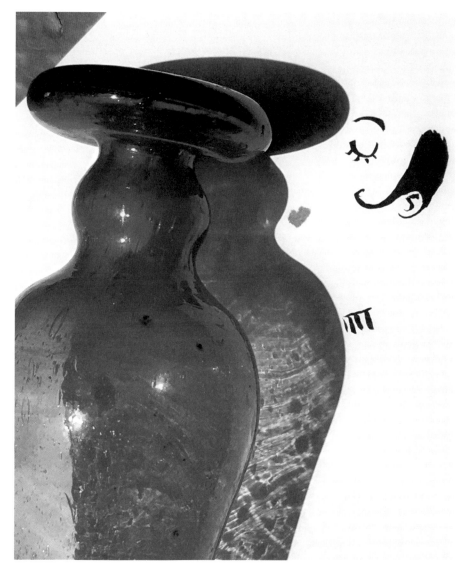

블루스를 귀신같이 찾아내는 그녀

#she had a nose for the blues

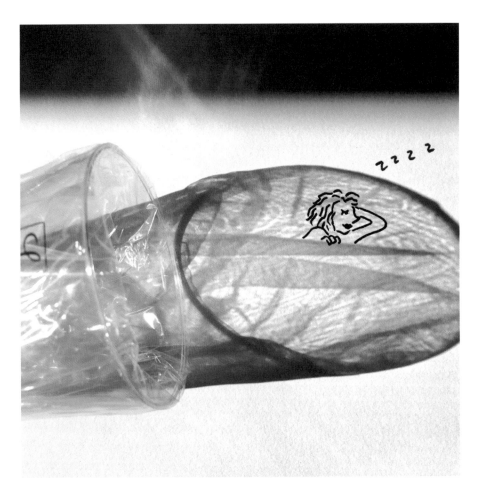

깨끗한 호텔 시트

#hygienic hotel sheets

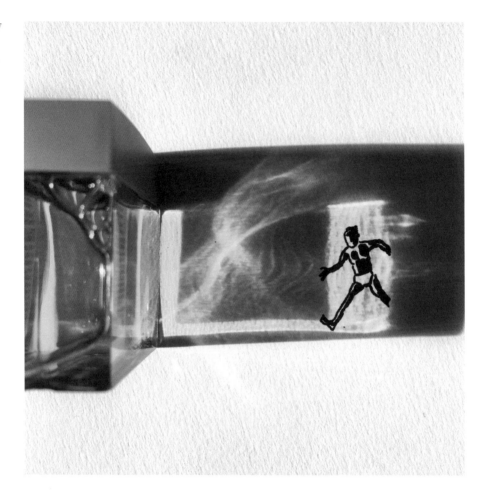

샴푸병 수영장에 입수
#entering the shampoo bottle swimming pool

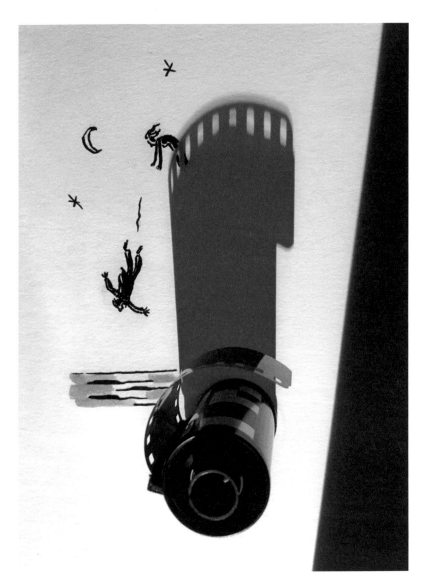

35mm 높이에서 추락

#falling from 35mm high

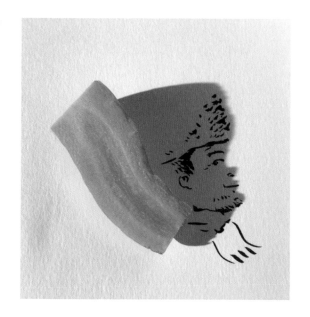

러시아 당근 농부
#russian carrot farmer

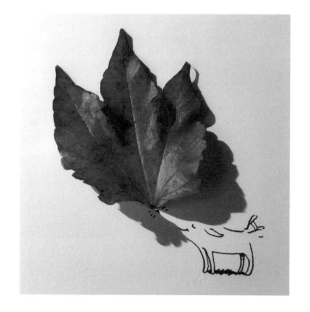

멋진 가을 냄새
#the swell autumn smell

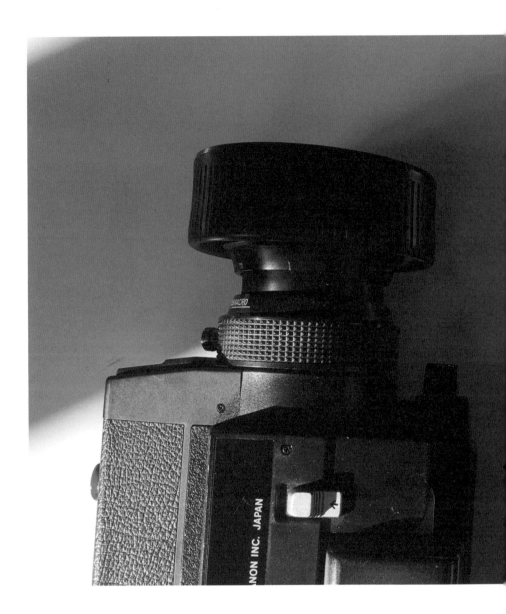

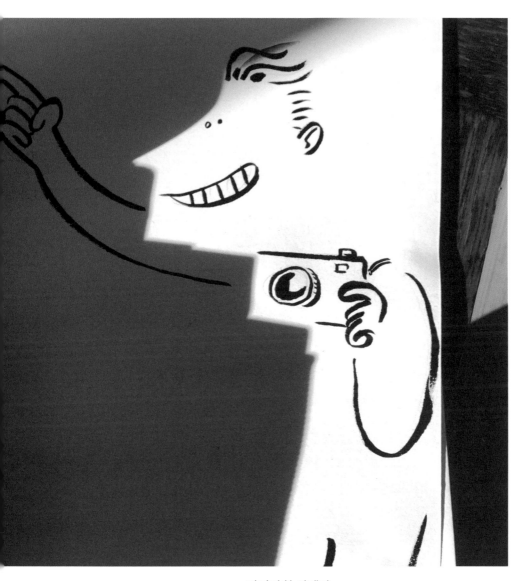

파파라치 카메라

#paparazzi camera

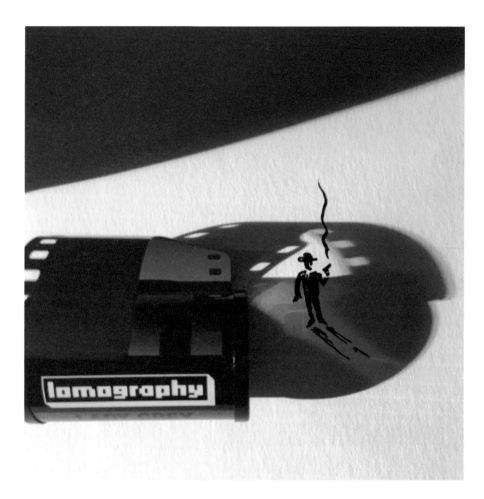

아날로그 필름 느와르

#analog film noir

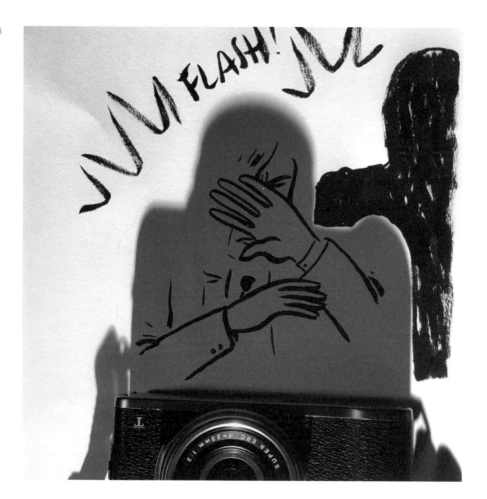

플래시댄스

#flashdance

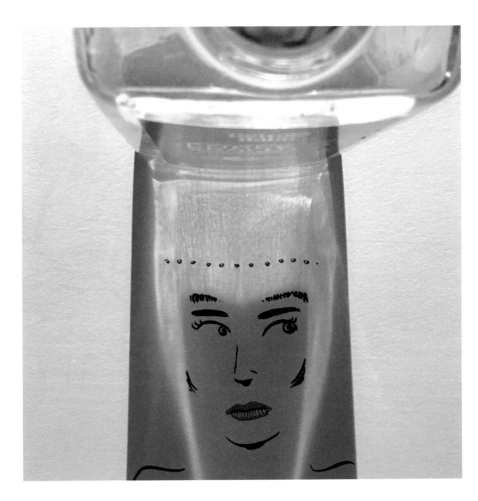

파란 아가씨

#lady in blue

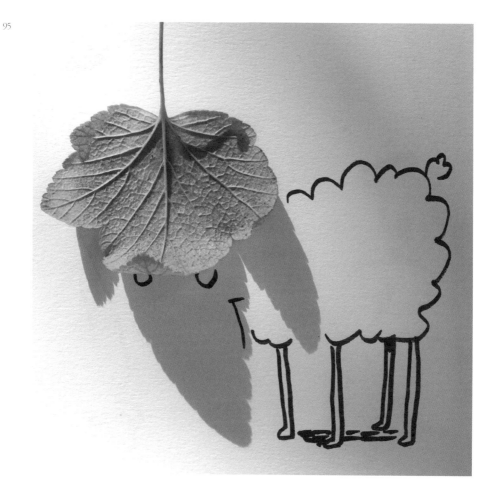

나뭇잎 양

#shleaf

여러 해 동안 우리 가족이 가지고 있었던 장난감 오리를 사용할 수 있어서 기뻤다. 처음에는 어부를 그렸었지만 아들이 도둑이 낫겠다고 하여 바꿨다. 애답지 않게 똑똑한 말을 했다.

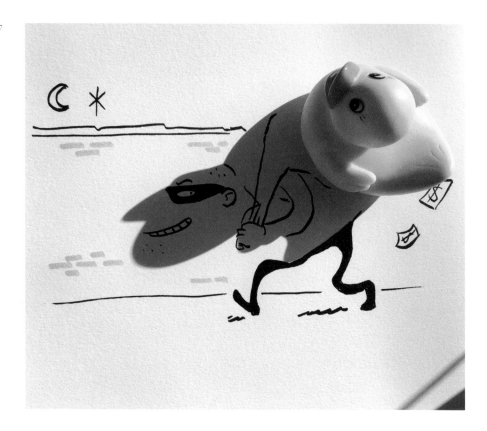

경찰을 피해 몸을 숙여라!◉

#duck for the police

◉ 덕(duck)에는 '오리'와 '몸을 숙이다.'라는 두 가지 뜻이 있다.

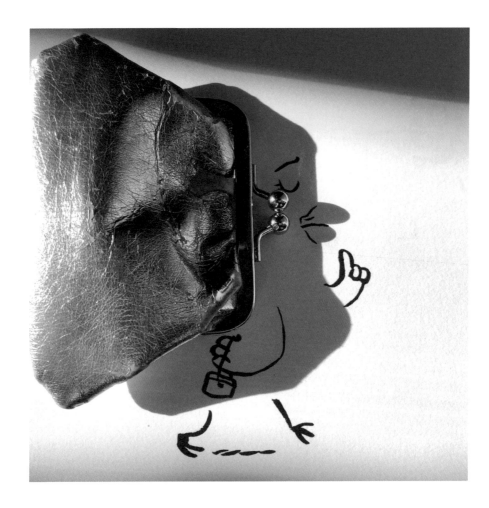

돈 많은 병아리

#rich chick

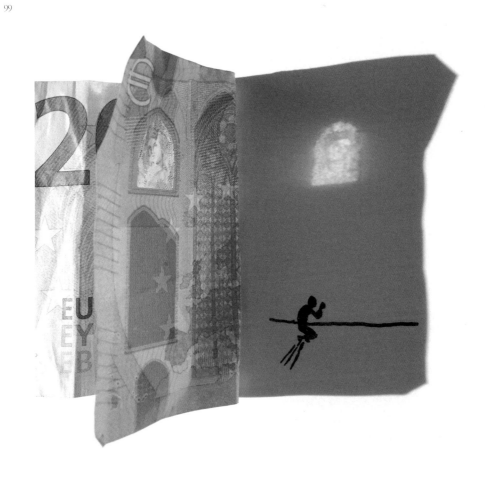

지폐교회

#the money church

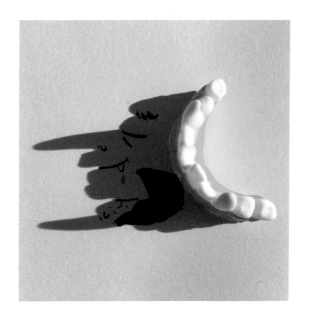

드라큘라
#sucker

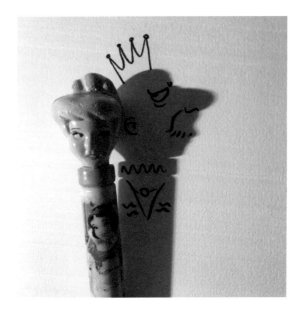

아버지는 늘 너를
지켜보고 있어
#father is always watching

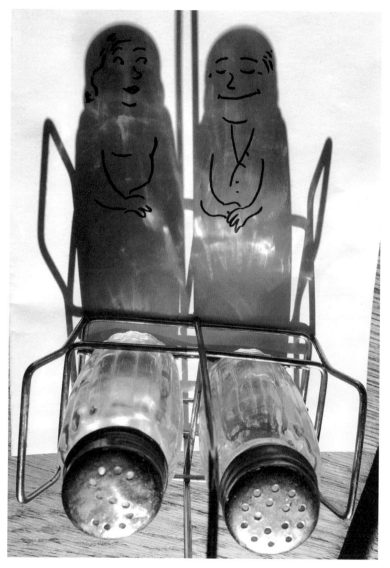

여전히 애정이 가득한 사이

#still full of spice

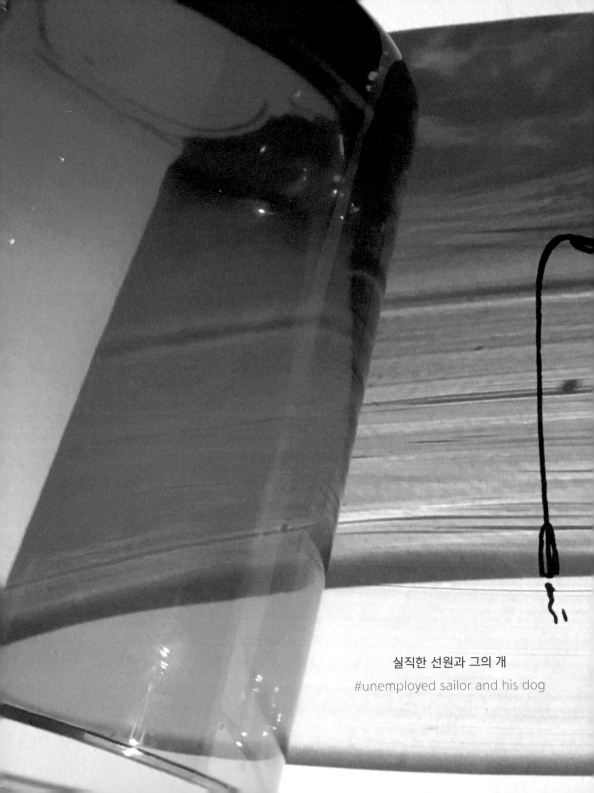

실직한 선원과 그의 개
#unemployed sailor and his dog

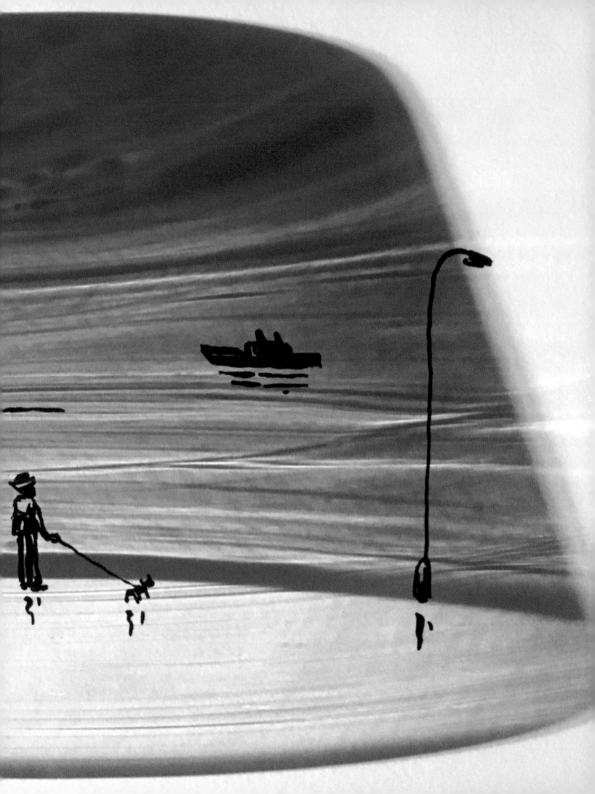

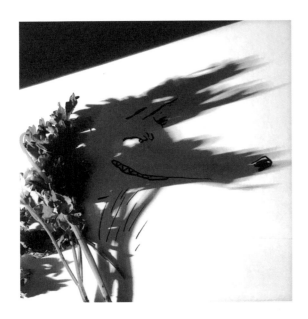

채식주의 늑대
#vegetarian wolf

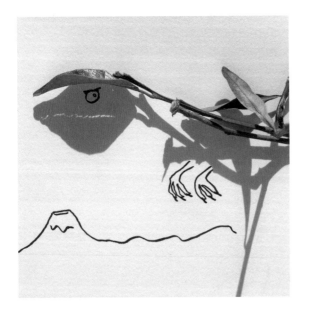

나뭇잎사우루스
#leafosaurus

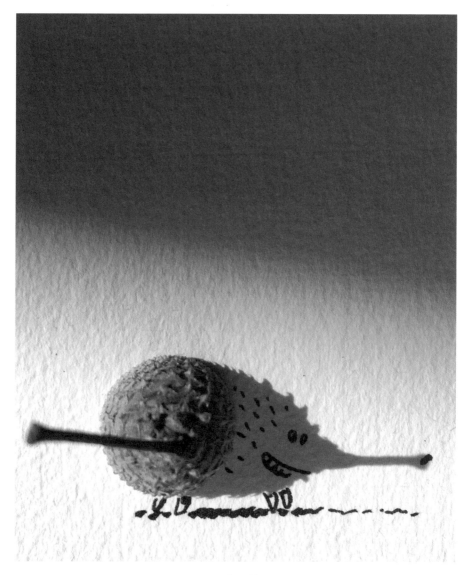

고슴도치

#the hedgefog

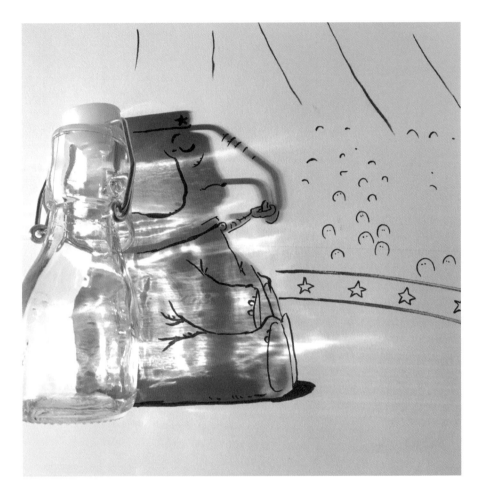

직업이 마음에 들지 않지만, 감정은 병에 가둘 수밖에…

#he didn't like the job but kept his feelings bottled up

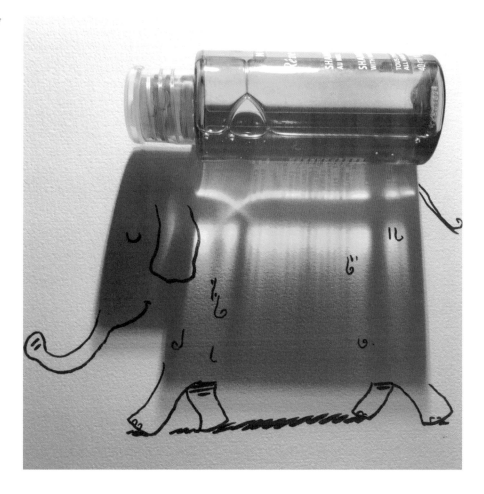

매끈한 매머드

#smooth mammoth

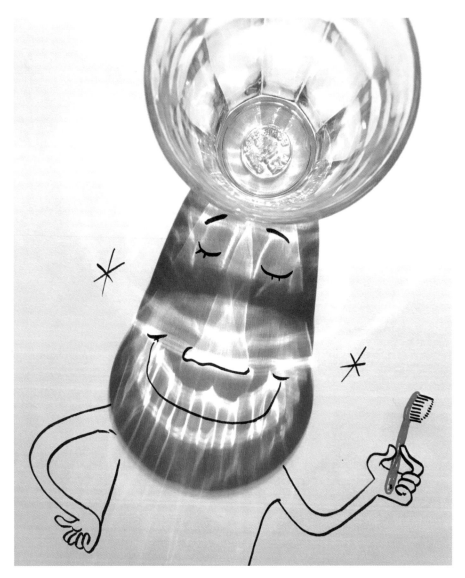

유리처럼 반짝반짝

#classy glassy

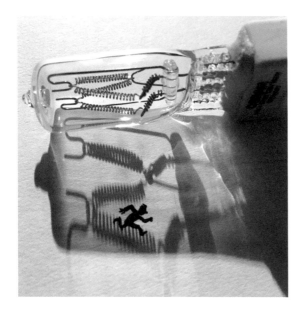

빛의 속도로 계단을
내려가는 중

#descending the
stairway at the speed
of light

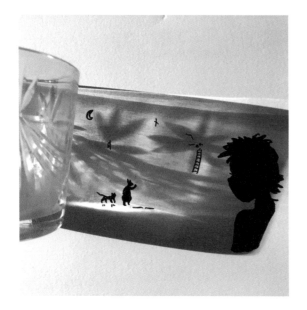

'정글북'의 투영

#projection of jungle
book

미국 잡지 〈엔터테인먼트 위클리Entertainment Weekly〉가 나에게 오렌지색 자갈을 이용해 슈퍼히어로 '더 씽the Thing'의 일러스트를 그려달라고 요청했다. 흔쾌히 받아들이고 나서 보니 오렌지색 자갈을 어디에서도 찾을 수가 없었다. 온라인 검색, 수족관 상점, 원예용품점… 그 어디에서도 말이다! 절망에 빠지려던 참에 방문한 친구들의 집 정원길이 마침 새로 깔려 있었다. 오렌지색 자갈로! 고마워 제시, 이브!

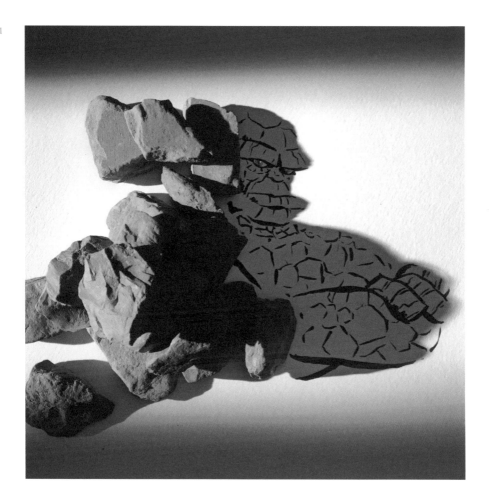

멋진 대머리 바위

#badder, balder, boulder

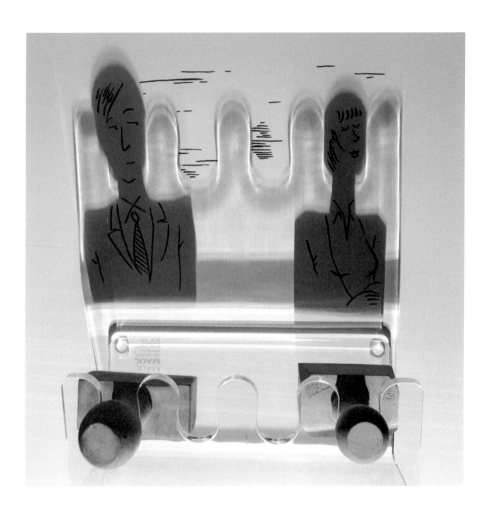

지하철로맨스

#subway glance romance

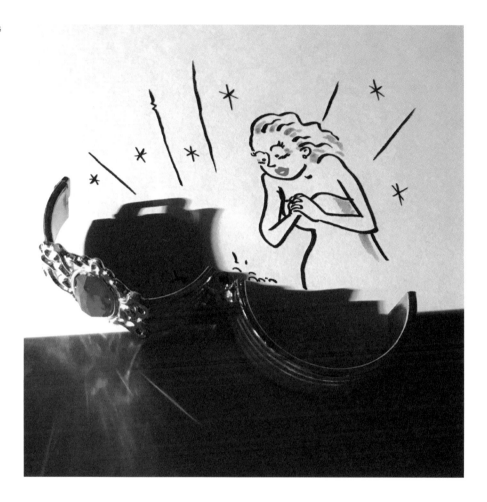

보물은 어디에나 있지

#there's treasure everywhere

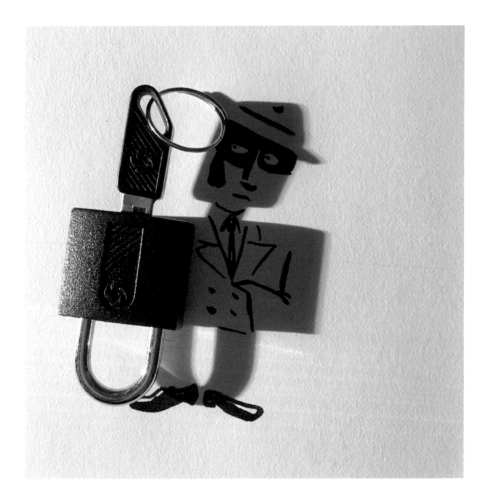

자물쇠를 가진 자®

#get locky

® 프랑스의 전자 음악 듀오로, 헬멧을 써 얼굴을 가리고 활동하는 그룹 '다프트 펑크Daft Punk'의 앨범
'Get Lucky'를 패러디했다.

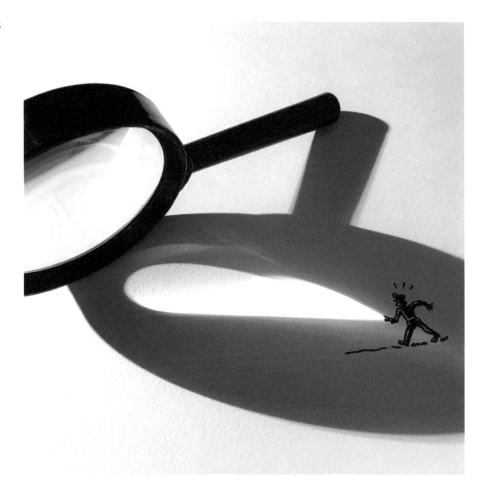

지문을 찾아서
#searching for fingerprints

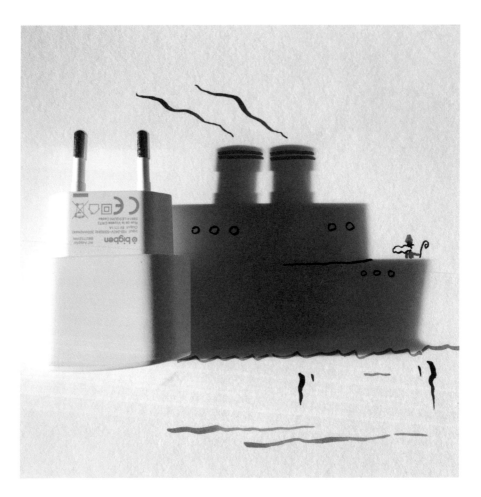

증기선 충전기

#steam boat charger

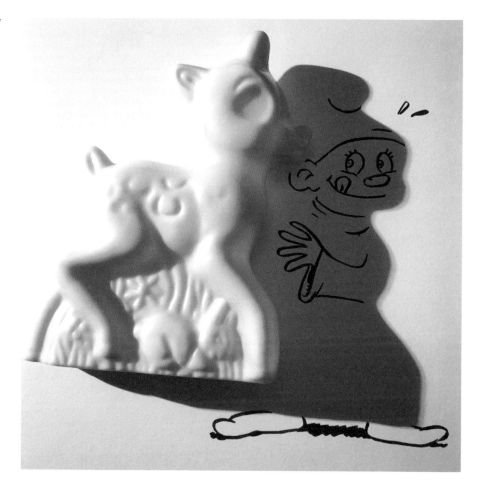

백설공주 초콜릿

#snow white chocolate

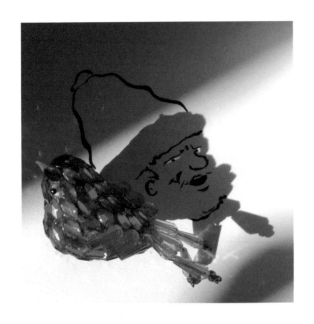

수염처럼 자유롭게®
#free as a beard

◉ 수염(beard)과 새(bird)의 발음이 비슷한 것을 이용했다.

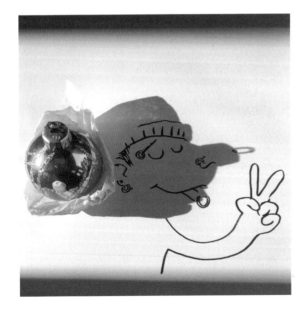

사랑과 피어싱®
#love&pierce

◉ 피어싱(pierce)과 평화(peace)의 발음이 비슷한 것을 이용했다.

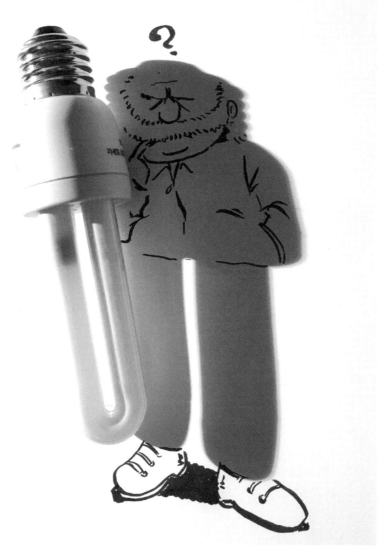

번뜩이는 무언가가 없는 사람

#not so bright

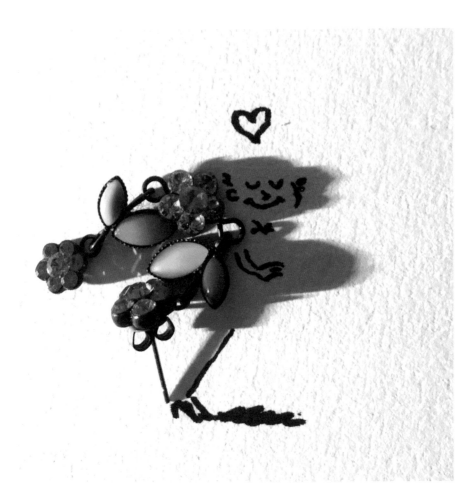

활짝 피었다!

#in bloom

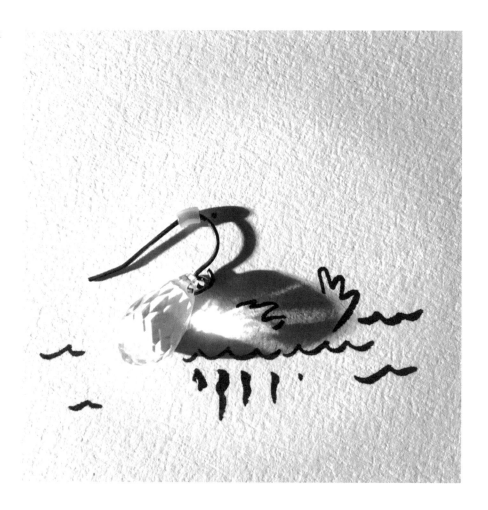

백조공주의 귀걸이

#earring of the swan princess

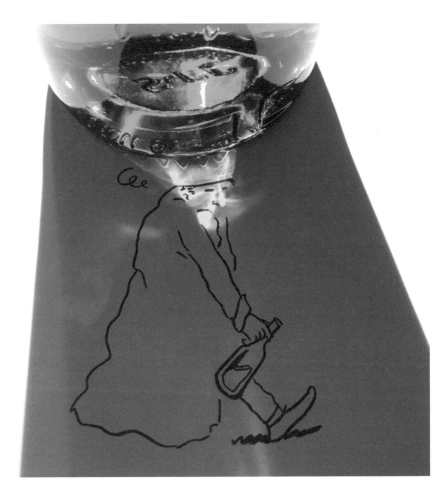

음주왕

#the drinKing

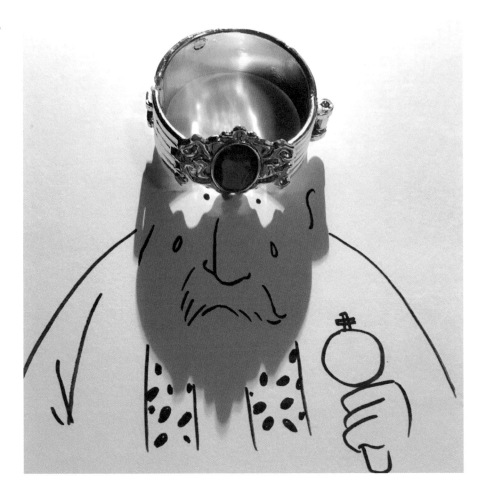

왕관의 눈물[®]

#tears of a crown

◉ 광대(clown)와 왕관(crown)의 발음이 비슷하다. 'The Tears of a Clown'은 스모키 로빈슨과 더 미라클스의 노래 제목이기도 하다.

작년 가을, 우리 집 지하실이 침수되는 바람에 나는 주말 내내 대청소를 해야 했다. 청소를 하던 중 나는 내 첫 단편 영화들의 필름이 든 캔들을 발견했다. 대단한 배우인 마이클 베르가우엔Michael Vergauwen이 출연한 '투르 드 프랑스Tour De France'의 후반부가 들어 있었다. 당시에 10살이었던 그는 지금 머리가 조금씩 벗겨지고 있다. 이 그림을 본 그는 이렇게 말했다. "저때 나는 머리카락이 있었고, 지금 나는 머리카락이 되었어." 이건 진짜다.

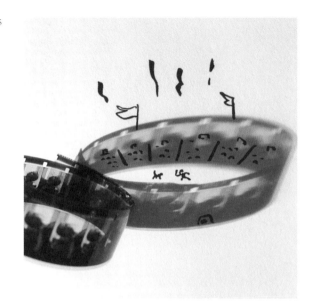

글래디에이터 필름
#gladiator film

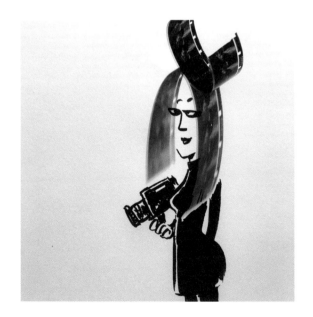

시네마틱 헤어스타일
#cinematic hairdo

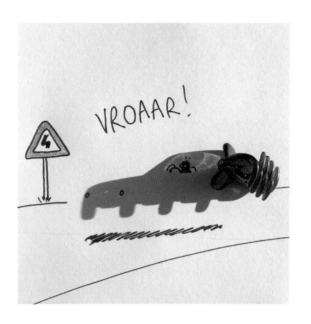

머리핀의 질주
#hair pin turn

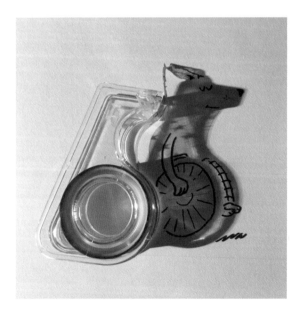

휠체어를 탄 개
#dog on wheels

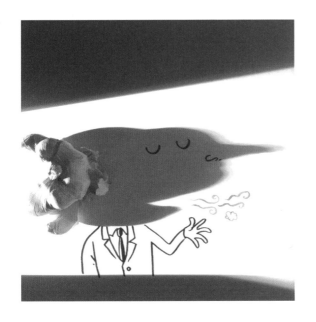

보여주고 냄새 맡기◉
#show&smell

◉ 학교에 물건을 가져와 발표하
는 'show&tell'을 패러디했다.

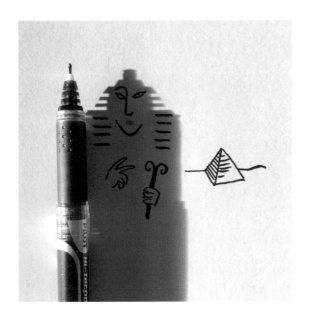

피라미드 펜
#pyramid pen

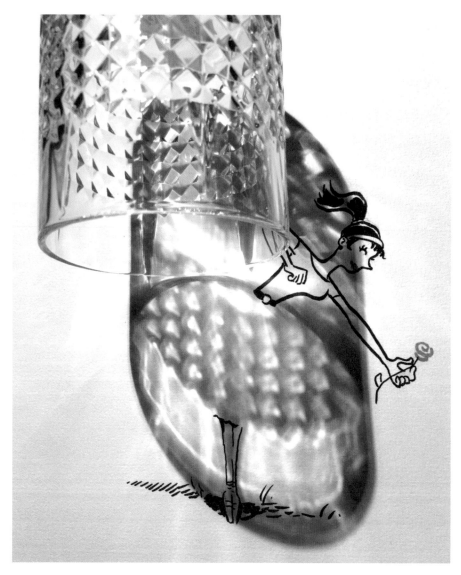

남자들을 미치게 하는 그녀의 스커트

#her skirt makes men mad

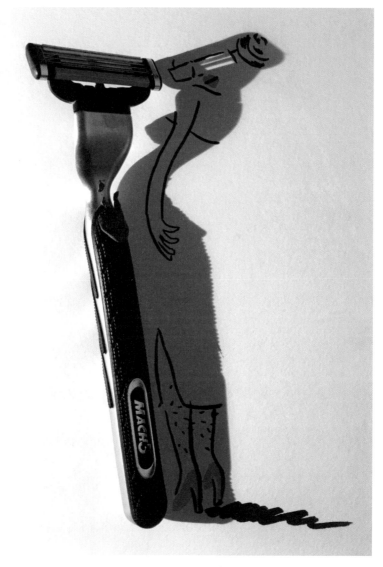

남녀 모두에게 최고의 물건

#the best a man/woman can get

내가 정말 좋아하는 두 가지는 좋은 와인과 괴상한 SF다. 나는 예산이 부족해서 인물을 화면에 등장시키지 않는 것을 통해 서스펜스를 주어야 했던, 특수효과보다는 음악이 더 인상적이었던 1950년대 영화들을 굉장히 좋아한다. 그리고 이런 영화들은 보통 와인을 한 잔 마시고 보는 게 더 좋다!

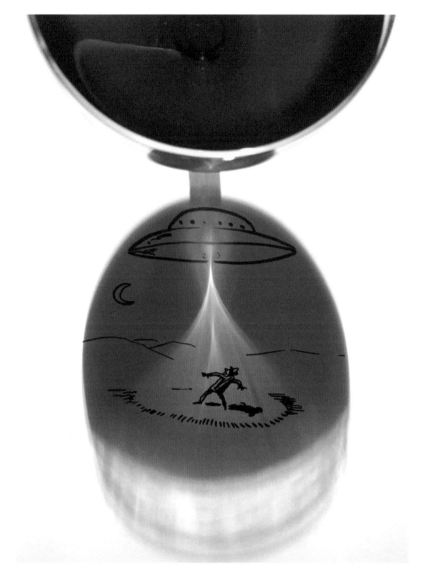

메를로* 행성에서 온 그들

#they came from planet merlot

◉ 보르도와인을 대표하는 적포도주를 만드는 포도 품종.

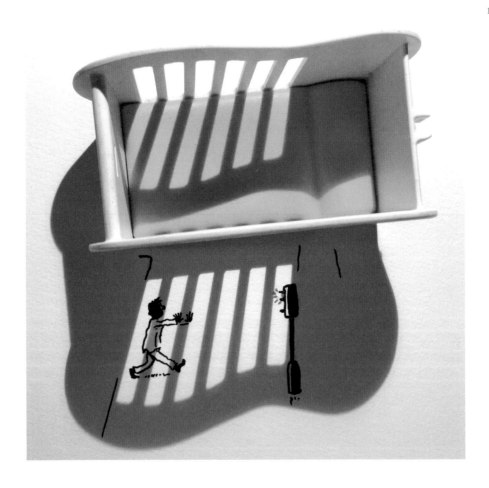

몽유병 무단횡단

#sleepjaywalking

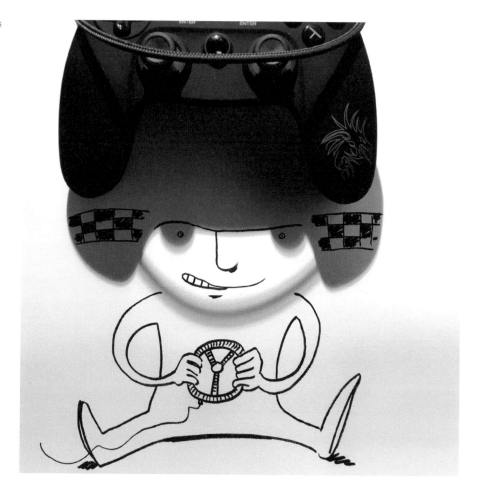

집에서 레이싱

#indoor racing

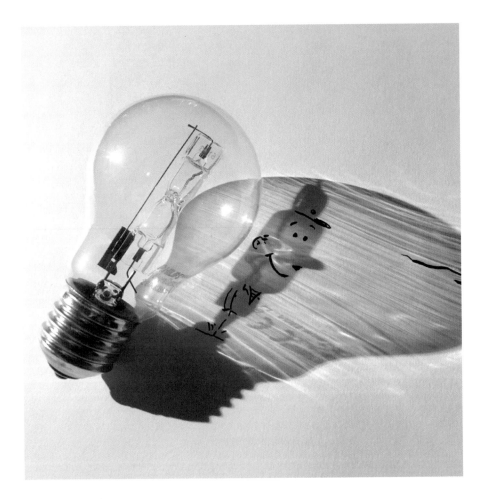

그 등대지기는 정말 훌륭한 아이디어였지

#that lighthouse job was a great idea

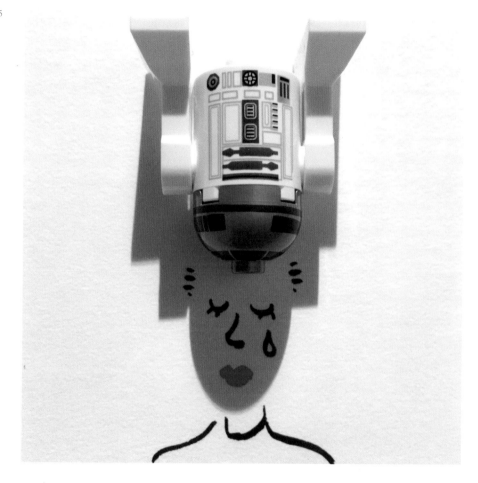

캐리 피셔®(1956~2016)

#carrie fisher(1956~2016)

◉ '스타워즈'에서 '레아 공주' 역을 맡았던 미국의 영화배우. 2016년 사망했다.

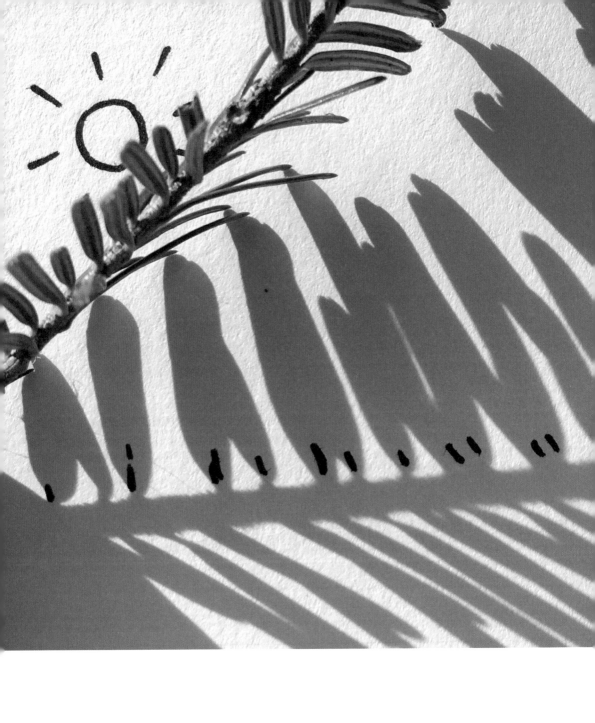

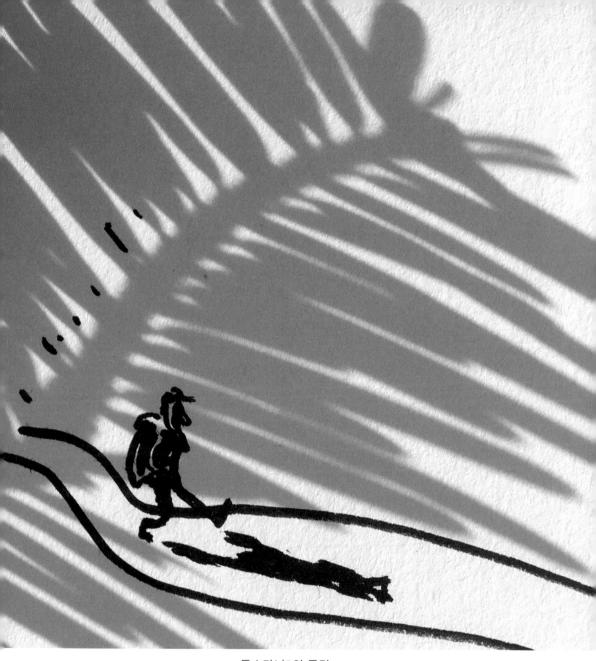

투스카니*의 풍경

#landscape in tuscany

◉ 이탈리아 중부의 여행지.

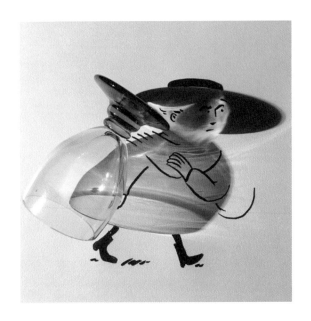

코트랑 모자 챙겨

#grab your coat, and take your hat

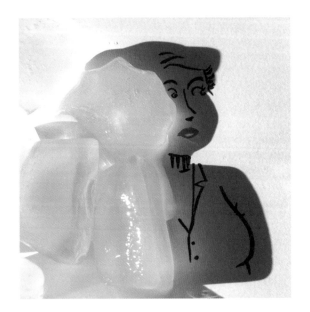

너무 차가운 그녀

#she's so cold

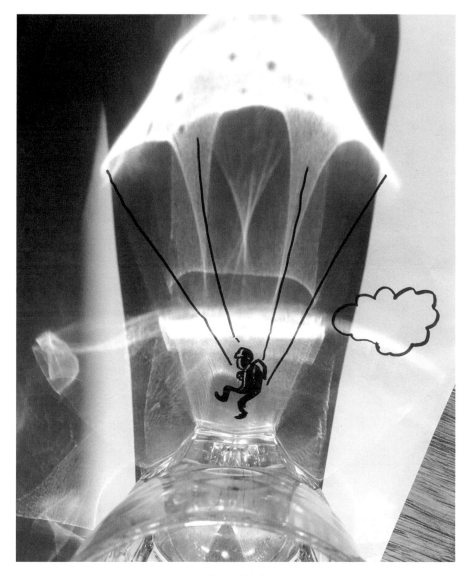

유리 낙하산

#glass parachute

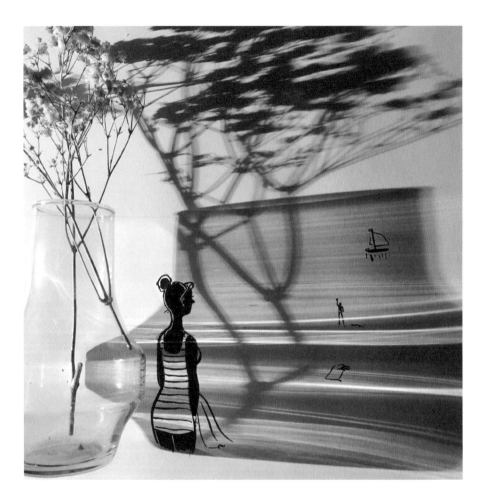

먼 바다를 보라!

#sea the distance

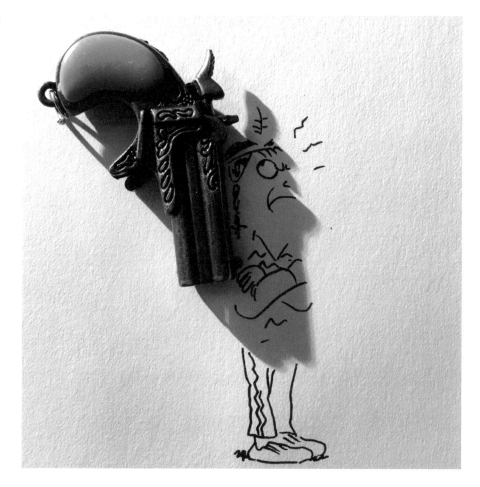

미국 원주민

#native american

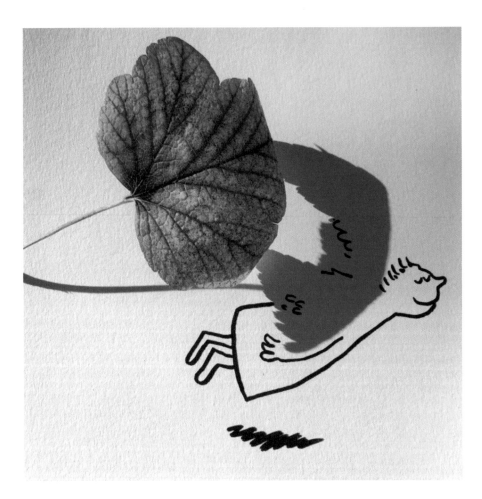

새해, 새 잎

#a new year, a new leaf

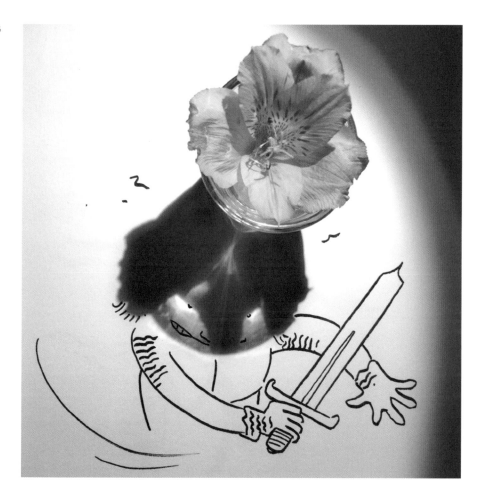

정원 가꾸는 기사

#gardening by knight

영화 학교를 졸업한 뒤, 나는 지역 TV 방송국에서 세 세대의 코믹스 아티스트들에 대한 시리즈를 만들었다. 그 작업을 하며 내 영웅 중 한 명인 모리스Morris를 찾아갈 기회도 생겼다. 그는 벨기에의 아이콘 중 하나인 럭키 루크를 만든 아티스트인데, 작은 다락방에서 펜으로 열심히 종이에 그림을 그리는 모습은 정말 경이로웠다.

그토록 긴 세월이 흐른 지금까지도 그는 그림 그리기를 즐기고 있다.

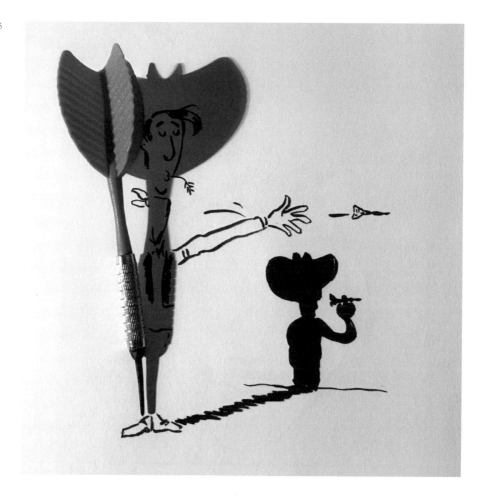

그림자보다 먼저 던졌다!
#he threw faster than his shadow

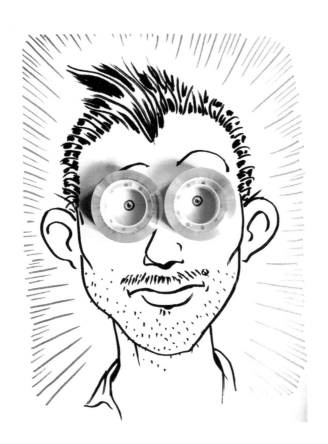

지은이 **빈센트 발**

벨기에의 영화감독이자 그림자를 활용한 독특한 아트들로 주목받는 예술가이기도 하다. 사물에 빛을 비춰 만들어진 그림자에 다양한 일러스트를 그려 넣어, 독특하고 창의적인 예술작품으로 만들어낸다. 벨기에의 국민 캐릭터들인 스머프Smurfs, 땡땡 Tintin, 럭키 루크Lucky Luke와 함께 자란 그는 어려서부터 그림 그리는 것을 좋아했고, 만화 작가를 꿈꿨지만 영화의 매력에 빠져 영화 제작자가 되었다.

어느 날 대본 작업 중 종이에 비친 찻잔의 그림자 위에 몇 개의 선을 그려 넣어 코끼리의 모습을 그린 것을 계기로 현재까지 쉐도우아티스트로 활동 중이다. 귀엽고 위트 있으면서도, 날카로운 메시지를 담아낸 그의 그림자아트는 인스타그램에서 폭발적인 반응을 얻고 있으며, 현재 62만 명이 넘는 팔로워를 보유하고 있다.

옮긴이 **이원열**

전문 번역가 겸 뮤지션. 《내 어둠의 근원》, 《헝거 게임》 시리즈, 《슈트케이스 속의 소년》을 비롯한 '니나 보르' 시리즈, 《책 사냥꾼의 죽음》을 비롯한 '클리프 제인웨이' 시리즈, '스콧 필그림' 시리즈와 《그 남자의 고양이》, 《요리사가 너무 많다》 등의 책을 옮겼다. 로큰롤 밴드 '원 트릭 포니스One Trick Ponies'의 리드싱어 겸 송라이터로 활동하고 있다.

어메이징 그림자아트

2019년 6월 10일 초판 1쇄
지은이·빈센트 발 | 옮긴이·이원열

펴낸이·김상현, 최세현
책임편집·백지윤 | 디자인·김애숙

마케팅·양봉호, 김명래, 권금숙, 임지윤, 최의범, 조히라, 유미정
경영지원·김현우, 강신우 | 해외기획·우정민
펴낸곳·팩토리나인 | 출판신고·2006년 9월 25일 제406-2006-000210호
주소·경기도 파주시 회동길 174 파주출판도시
전화·031-960-4800 | 팩스·031-960-4806 | 이메일·info@smpk.kr

ⓒ 빈센트 발 (저작권자와 맺은 특약에 따라 검인을 생략합니다)
ISBN 978-89-6570-808-7 (03650)

팩토리나인(Factory9)은 독자 여러분의 책에 관한 아이디어와 원고 투고를 설레는 마음으로 기다리고
있습니다. 책으로 엮기를 원하는 아이디어가 있으신 분은 이메일 book@smpk.kr로 간단한 개요와 취지,
연락처 등을 보내주세요. 머뭇거리지 말고 문을 두드리세요. 길이 열립니다.